U0047653

成為更強大的自己

20歲少女
完全制霸世界七頂峰、南北極點

南谷真鈴

涂紋凰譯

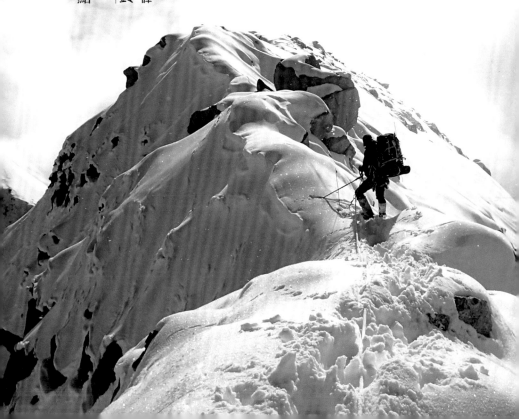

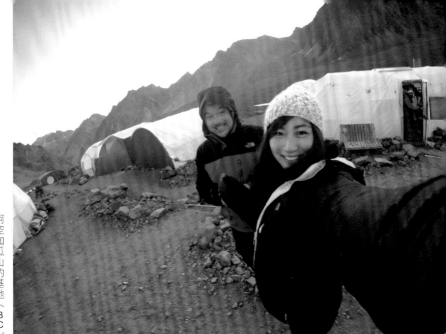

阿空加瓜山的基地（BC）

為適應高海拔環境而攀登博內特峰

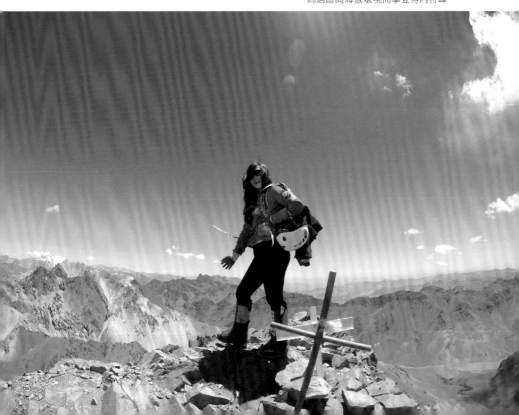

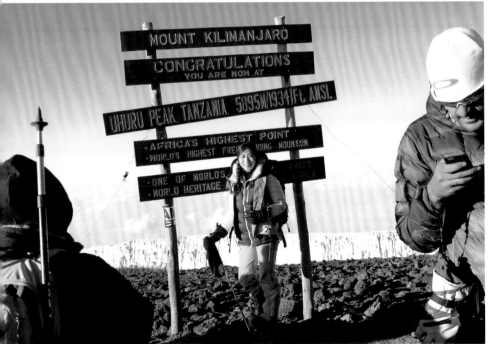

上／拍攝於吉力馬札羅山　　下／吉力馬札羅山頂，後方是冰河

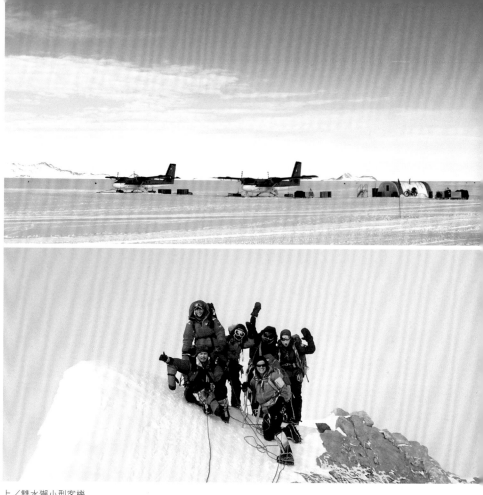

上／雙水獺小型客機
下／文森山山頂

在南極慶祝十九歲生日

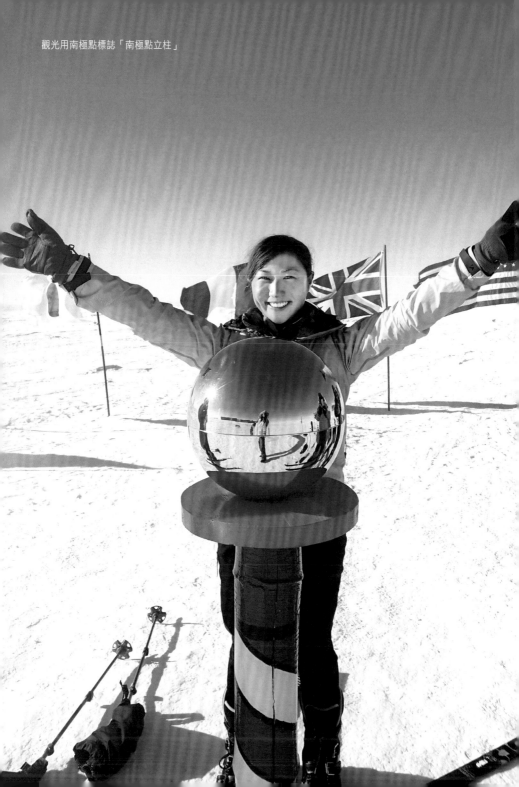
觀光用南極點標誌「南極點立柱」

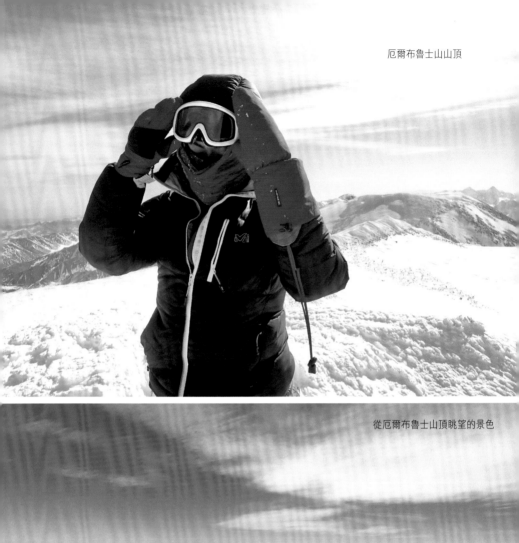
厄爾布魯士山山頂

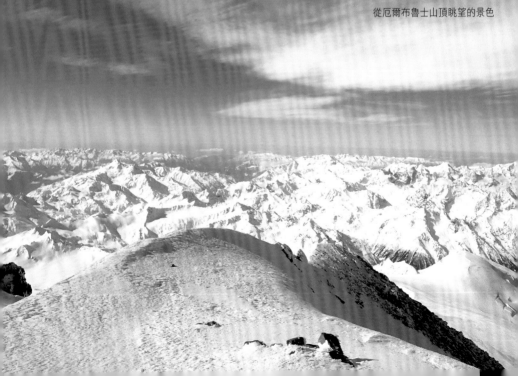
從厄爾布魯士山頂眺望的景色

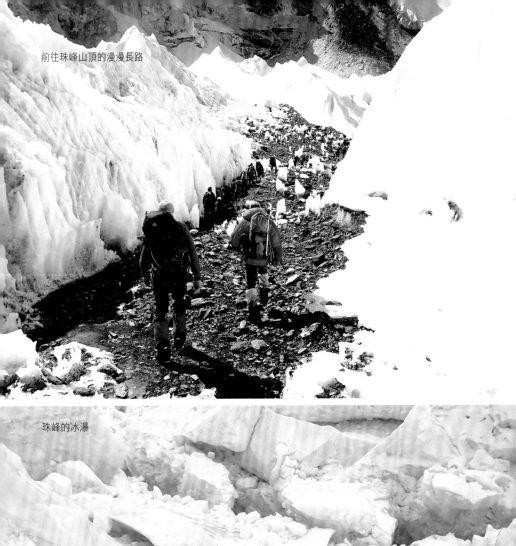

前往珠峰山頂的漫漫長路

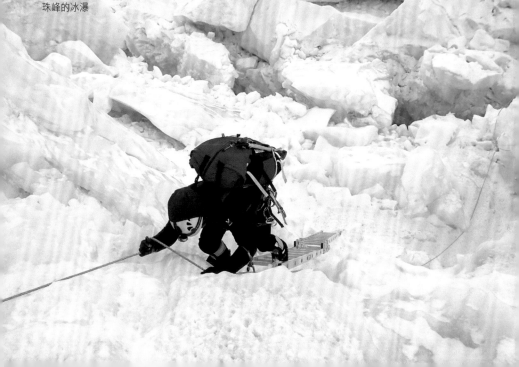

珠峰的冰瀑

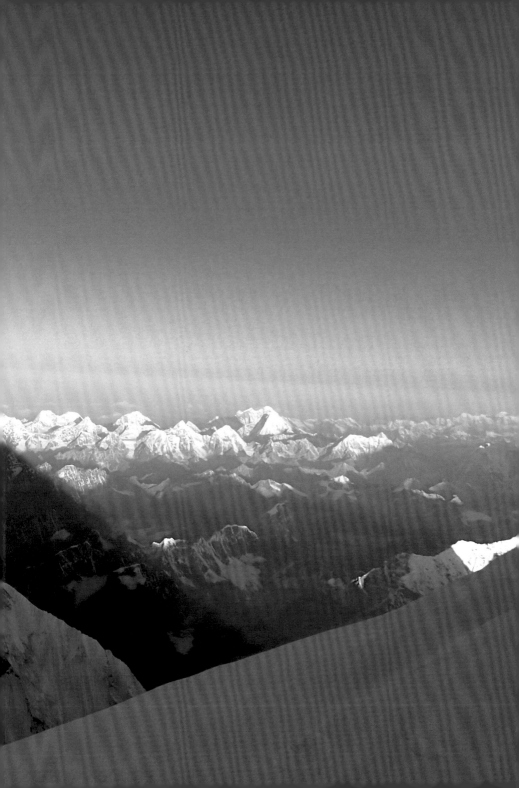

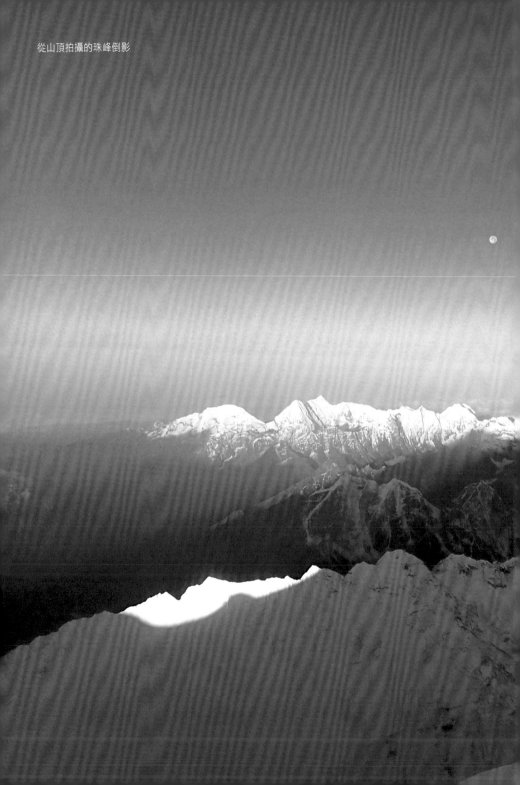

從山頂拍攝的珠峰倒影

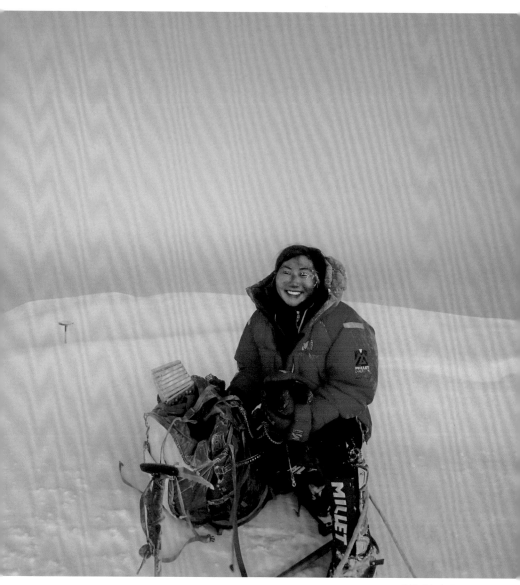

德納利山山頂

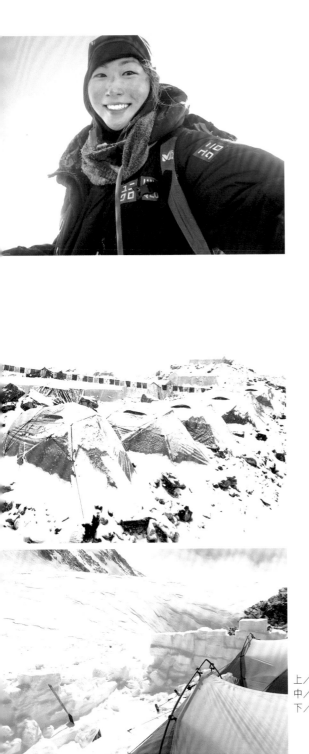

上／珠峰山頂
中／珠峰基地的狀況
下／德納利山中的帳篷與防風磚牆

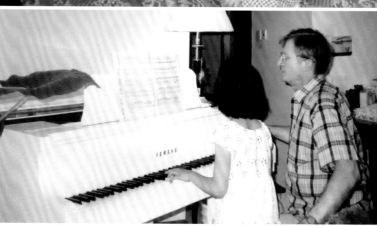

上／拍攝於馬來西亞的新山市

下／幼時曾學習鋼琴、馬林巴琴、小提琴、爵士鼓等樂器

前往安納布爾納峰時拍攝的照片　　　在馬來西亞時的朋友

攀登貢嘎山時，
雪巴人送給我的
瑪瑙項鍊

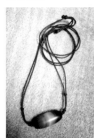

就讀東京學藝大學附屬國際中等教育學校時期

十月，雪景絕美的富士山

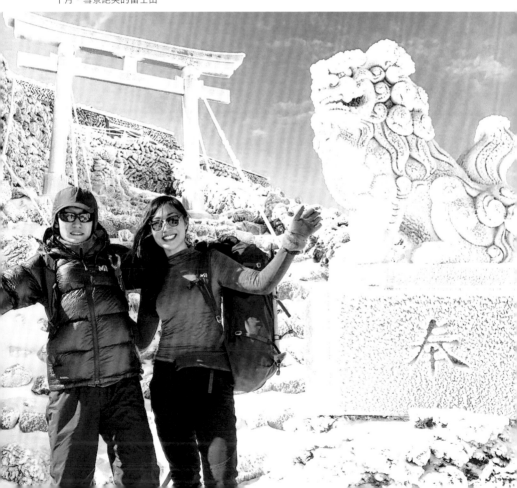

南谷真鈴挑戰「探險家大滿貫」之路

所謂的探險家大滿貫，指的是征服世界七頂峰，與北極點、南極點。
放眼全世界，目前大約只有五十人挑戰成功。

Denali*
德納利
（北美洲最高峰）
6,190m
2016年7月4日登頂

Carstensz Pyramid*
查亞峰
（大洋洲最高峰）
4,884m
2016年2月14日登頂

Aconcagua*
阿空加瓜山
（南美洲最高峰）
6,959m
2015年1月3日登頂

Vinson Massif*
文森山
（南極洲最高峰）
4,892m
2015年12月28日登頂

South Pole
南極點
2016年1月11日抵達

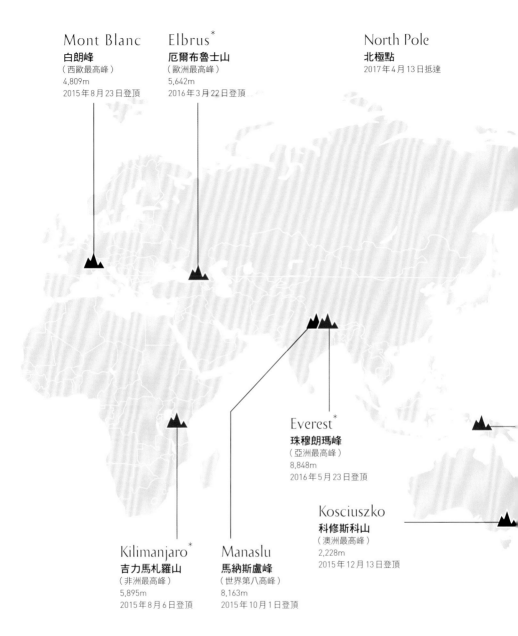

Mont Blanc
白朗峰
（西歐最高峰）
4,809m
2015年8月23日登頂

Elbrus[*]
厄爾布魯士山
（歐洲最高峰）
5,642m
2016年3月22日登頂

North Pole
北極點
2017年4月13日抵達

Everest[*]
珠穆朗瑪峰
（亞洲最高峰）
8,848m
2016年5月23日登頂

Kosciuszko
科修斯科山
（澳洲最高峰）
2,228m
2015年12月13日登頂

Kilimanjaro[*]
吉力馬札羅山
（非洲最高峰）
5,895m
2015年8月6日登頂

Manaslu
馬納斯盧峰
（世界第八高峰）
8,163m
2015年10月1日登頂

註：＊表示為世界七頂峰（七大洲最高峰）之一，也有人認為七頂峰應為白朗峰（西歐）、
　　科修斯科山（澳洲），而非厄爾布魯士山（歐洲）與查亞峰（大洋洲）。

不要忘記把夢做大的權利

阿泰（楊世泰）　《山知道》作者

出生在日本東京的南谷真鈴，自小因為父親從事貿易工作的關係，有整整十二年的時間在海外度過。照理來說，這段人格塑形的關鍵時期，她卻漂泊在亞洲各地，沒有固定的家，甚至對身為日本人的自我認同都感到懷疑。

她在書裡寫道：「雖然我不是中國人，但也不認為自己是日本人」。這種迷惘與不安，在很多年輕人身上都可以看到。

但落葉總會歸根，透過接觸登山運動，南谷小姐終於找到她的歸屬，意識到「我雖然生於日本，但不會因此被日本束縛。我是活在這世界上的獨立個體，是人類的一分子。」大自然是極其浩瀚巨大的容器，能夠容納所有孤

獨、疑惑、惶恐與陰暗，而站在地表最高點的珠峰，去看見最遙遠、最寬廣的世界，也許就能反向觀照心裡未曾涉足的祕境，知道真正的自己是誰，也如她所說：成為一個更完整的人。

南谷小姐，或說是南谷妹妹——畢竟她年紀真的非常小——在挑戰珠峰那段時間，當她攀在冰峰上，在低溫與稀薄氧氣的縫隙中與死神搏鬥之際，正好是我跟呆呆（我的太太）徒步PCT太平洋屋脊步道的第一個月。南加州的沙漠在春天時節仍酷暑難耐，氣候乾燥、缺乏水源，身體又累又髒又渴，還得在逐漸潰散的意識中聚精會神於腳下頻繁出現的響尾蛇。我曾自問：「為什麼？」為什麼我會在這裡？為什麼要甘受一天三十公里的跋涉，重裝徒步在人不生地不熟的荒山野嶺？」答案有很多個，卻總沒一個感到滿意。

讀完《成為更強大的自己》，我問呆呆：「支持妳用五個多月時間走完PCT的理由是什麼？妳認為女性登山者有更強大的心理素質去面對挑戰嗎？」她想了一會兒，沒有回答，反而問我：「那是什麼支持著你呢？讓你一路從墨西哥走到加拿大？」

「因為我很享受這段過程。」我說。

「那就對了。如果不是因為單純地喜歡這項運動，喜歡大自然、喜歡山，不可能有任何理由堅持下去。」呆呆說。

是呀。想要成為更強大的自己，想要成為日本最年輕登上珠峰並摘下探險家大滿貫頭銜的人，即使有家庭的支持、環境的薰陶，單憑年少輕狂的野心也絕對不可能完成任何一項挑戰。能夠讓自己堅持到最後的，只有最原始而單純的動機：做喜歡的事情，而它自然會引你前進。這應該就是我的最終答案了。

南谷真鈴的故事提醒我，不管歲月在身上留下多少痕跡，都不要忘記有把夢做大的權利。

讓這個世界出現更多的「南谷真鈴」

林輝　香港社運人士、旅行寫作人

我在香港有一位朋友，他開創了一個叫「流浪生命工程」的活動，就是帶一些少年人到外地，給他們非常有限的金錢，然後要他們合作完成旅程以及一些設定好的目標；而作為領隊的成年人，則盡量不介入少年們的行動，讓他們自己解決困難，直至晚上行程完結後，才與少年們檢討一天的過程。

在行程之中，他們要想方設法省錢甚至賺錢、自己找交通工具、計畫路線、安排飲食；而這些參與「流浪」的少年，年紀最小的只有十歲。

這個年紀，在大部分的成年人眼中，仍然是要好好保護的寶寶，要他們出去「自生自滅」，似乎不太可能。然而少年人的可能性遠超乎我們想像，

雖然只是小學生，卻不代表他們沒有合作解決問題的能力；只要能擁有空間和機會，他們的適應力和成長力，就能驚人地爆發出來。許多時候，少年人甚至擁有比成年人更大的勇氣和行動力，面對陌生的世界，他們比大人更勇於面對挑戰。

讀南谷真鈴的這本書時，我不止一次讚嘆這個少女的能量。「這女孩怎麼這樣厲害？」——相信每個拿起這本書的人都會有同感：小妮子才二十歲不到，就把世界七大洲最高峰爬過；別人一輩子不敢做、做不到的事，她在如此年輕的時候已超額完成了。

要知道，要登七大洲最高峰，需要的不只是出色的體能，而足夠的財力及相當的運氣也缺一不可。我初讀這本書時便在想，她大概有個富裕的家庭在支持她吧？不然，她的父母大概也是攀山運動員吧，她是幼受庭訓所以能這麼早攀上七大峰。然而她兩者都不是——父母不是運動員，父親也從一開始就拒絕資助她。南谷真鈴的想法很直接：因為想登峰，所以需要錢；因為要籌錢，所以要成為日本最年輕的登峰者；因為日本最年輕的登峰者是二十歲，所以她決定要在十九歲登上珠峰。

如此直接，真是年輕人的專利。

一旦決定了，她就坐言起行，這個才十六、七歲的少女，一邊鍛鍊身體，一邊尋求贊助，然後攀上了一座山峰、兩座山峰……終於成功在十九歲，登上了世界最高峰，完成了她當初定下的目標。

我讀著南谷真鈴的故事，既佩服，又羨慕。她擁有強大的想像力和實行力，讓夢想不停留在夢想階段，更能一往無前地把夢想變成現實；這種能量，不是人人都能擁有。她的想像力和實行力，其實也與她的父親有關係——雖然父親沒有在經濟上支持她，但也沒有阻止她，讓她有完全自由的空間去實踐自己想做的事。從南谷真鈴的文字看來，父親的冷漠背後，其實是對她的高度信任：既然女兒決定要去做，她便應該可以做到。

南谷真鈴的故事，既是給年輕人看，更是給成年人——特別是為人父母者——看的。我們的社會，不是一個對於「不切實際」的夢想寬容的地方，年輕人被教育制度壓得死死，父母也把自己的期望牢牢地套在子女頭上，所以這年頭每年都這麼多學子自殺身亡、這麼多父母成了「怪獸家長」。年輕人追尋夢想，需要勇氣；家長給予年輕人信任和自由，需要更大的勇氣。成

年人要做的，不是過分保護和控制年輕人，不要成為阻礙年輕人的山峰；反過來，要讓年輕人有夢想的自由、有追夢的空間，讓他們展現出叫我們嚇一跳的才能，讓這個世界出現更多的「南谷真鈴」。

完成屬於自己的探險家大滿貫

雪羊　山岳攝影師

「為了成為南谷真鈴，為了成為一個完整的人，登珠峰是必要的過程。」在南谷的視角中，我看見了一個為了更靠近自己的心、為了追尋真實自我的靈魂。

我們都是幸運的孩子，能在衣食無憂並支持我們學習新知的家庭中長大，也因為這樣的環境，使得我們有閒暇停下來思索何謂「自己」、何為「生命」，並且將我們的收穫，透過文字分享予世間每一個人。然而書中字裡行間，我並沒有感受到任何的閒散，來自大樹的恬適並非她走向山林的理由，她的理由更加純粹──「因為我決定要用自己的力量，完成自己想做的事。」

只是因為想去，所以就去了。

其實我們每個人都在自己的世界裡爬著聖母峰、追尋著探險家大滿貫，又或是早已啟程踏向獨木舟環遊世界的旅程。那是一個實踐的過程，追尋自己所設定的人生目標，並且在一步步邁向終點的腳步中肯定自己。「發自內心想做的事情，只要努力、緊緊抓住迎面而來的任何機會，並一步步向前，在困難的時候懂得尋求協助，就一定能成真。」南谷其實只是在用自己的人生，告訴我們這一件簡單的事而已。

「自我」就是一件又一件的小事件所疊刷而成的油畫，可能成功是亮麗的紅、失敗是晦暗的黑、驚喜是耀眼的黃。每一件小事都很重要，一個人的生命，會呈現出怎麼樣的色澤，有多少的層次，全看累積了多少的故事，形色的故事塑造出了一個人，形色的人打造出了這個世界。對南谷而言，她的人生是個樂章，完成探險家大滿貫對她來說，就只是九個八分音符罷了。攀登的過程中，有接近死亡的絕望、差點被侵犯的恐懼、成功的狂喜與和貴人相

遇的暖心……每一個成功都是一小片「南谷真鈴」，冒險只是她探索自己、逐步完成自我的過程，而非目的，但卻既真實而感動，讓一顆脆弱的心，日趨堅強。

你可以在南谷真鈴的世界裡，看見她在曲折的成長過程裡，是如何發自內心的渴望朝某個方向前進，遂而定下了旁人看來或許覺得不可思議的目標，然後傾盡一切可能的努力追求，最後成功。如果把「山」的元素拿掉，不拘泥於登山運動，你或許能看見自己的模樣——那一個勇敢冒險，追逐夢想的自己的模樣。眼神是否一如最初的純粹清澈？動機是否依然浪漫單純？在現實的困難與折磨之下，是不是還保有屬於大學生的那股談論夢想的悸動與衝勁呢？

少林功夫電影臺詞「做人如果沒夢想，那跟鹹魚有什麼分別」，這句話深植人心，在這個艱困的世道之中，給了人們那麼一點關於生活的不凡想像。每個人都可以是有夢的人，南谷的字句就像一面鏡子，照映著每一個不甘於平淡的心靈，完成屬於自己的探險家大滿貫，成為獨一無二的完整自己。

探險的正面能量

新北市政府消防局　新板山域搜救義消分隊　小隊長

詹喬愉

「完成完整的自己」，這句話只要是曾經嘗試去追尋、去拼湊自己的人，都能夠深深體會。即便每個人的生命歷程與感觸各有不同，但自我追尋的冒險探索，在歐美的教育史中根深蒂固已久，遠從文藝復興開始，航向未知的冒險就是貴族子弟最重要的訓練之一，至今，也仍然是西方新式教育內涵的重中之重。我也是在從事戶外冒險活動多年後，才漸漸體會大自然的洗禮以及探險的過程，在內心深處潛移默化的巨大轉變以及正面能量，沛然莫之能禦。

南谷真鈴毅然決然地選擇這種方式追尋自己，我猜想或許跟你我一樣，在決定之初原本單純只是面對自己心裡那份莫名的狂野和渴望。我們不妨試

著理解南谷真鈴的成長過程和心理狀態——有令人欽羨的家庭以及學習環境，但童年是拼湊破碎的，對國家以及自我的認同遇到了瓶頸。當她決定完成這一場冒險的那一刻開始，過程中所踏出的每一小步，都是在一塊塊逐漸奠定自我的價值，不但更加理解自己的能耐，進而拾回充足的信心和認同。

許多人總是問我，登山不過是走上去又走下來，物理上的淨力作功等於零，到底可以得到什麼？為什麼要受盡折騰花費這麼大的力氣？其實，登山的收穫都不會在表面顯現，筆墨完全無法言喻。回憶我第一次依靠自己成功得走出探勘路線，端著傳統的紙本地圖與指北針，沒有GPS設備的支持，憑著對地形的判斷，克服一道道阻礙，突破斷稜、溪流、叢林、黃藤海……最終，我靠著自己的力量成功走完全程！

下山，看似又回到原點，但隨著一次次的旅程展開，心裡深知自己的能力一再地提升並獲得驗證，內心自信逐漸真實而強大，急躁的個性也在大自然的調和下漸漸趨緩，心胸感到無比開闊。

自始至終的完成一趟冒險旅程，對南谷真鈴而言，是從小到大終有一件

事情全然的靠自己達成，那份成就感與冒險經驗將會陪伴她、支持她面對接下來人生的各種挫折。她堅持夢想、完成自我的衝勁，與最後完成自我的感動，與我正所努力的人生計畫產生共鳴，淵淵猶有餘音繞樑。這種力量支持她也支持我，同時也支持著冒險路上所有的人。

她是如此的任性。在北美洲第一高峰德納利峰失敗撤退之後，毅然決然地直接回頭，再來一次！她沒有回國休整、等待休息，也沒有怨天尤人、自暴自棄，而是轉身就回到了大本營，直接面對她的敗部復活賽。從這裡，又一次展現了其果斷乾脆的行事風格。

困境是精煉精神與能量、可遇不可求的機遇。猶記二〇一五年，我在阿拉阿恰攀登技術型山峰，那是需要使用攀岩和攀冰綜合技術攀登的山峰，過程中我意外從冰面墜落冰河受困。在冰河中受困的整整兩日，沒有帳篷和睡袋，獨身暴露於極度苦寒的冰天雪地，咬著牙盤算如何活下去。過程中沒有放棄的念頭、獲救後沒有倖存的驕傲，經歷之後，我心中留下的是「無論什麼境地，都要為自己生命努力到最後」刻骨銘心的執著與信心。這些歷練養分，帶領我們人生進入更截然不同的境界。

當南谷真鈴描述她的生活、興趣的時候，驚奇的發現她與我在許多地方是如此相似。她喜歡的東西很多，興趣廣泛，總是想東學西學，想到要做什麼就立刻執行。事事充滿好奇，樣樣渴望學習，並且一股腦地投入！但她更值得我學習的是，南谷真鈴對於每一件決定去做的事，都有扎實的計畫與實踐。從她對於自己課業的要求、對於登山的計畫總總，可以看出她對於自我要求的那股驚人毅力。十七歲小女生，規畫自己未來的人生，制定訓練計畫、贊助計畫。日復一日的訓練卻還要兼顧讀書、寫稿、訓練、打掃做菜，一步步地去達成她為自己所訂立的目標。她想實踐自己，另一方面也不以此藉口讓課業荒廢，指示加強自己「再做得更好」。在這一點上，著實讓我佩服得五體投地！人生有夢最美，但需築夢踏實，這句話人人會說，卻也不是人人做得到。

她的成功不是偶然，對她來說「只是該發生的事情都發生了而已」。沒錯，她不驚訝於成功，因為她是如此努力去實踐每一個腳步，這是努力該有的回報。

「所謂的自由，就是不仰仗別人的力量。所謂的自由，就是要自己負責。」

看著她對自己夢想的計畫和執行，讓我不但取經甚多，一方面也看到更多希望。她是真正的用「幹勁」與「決心」拓展機會。明年度開始，我也有自己的冒險旅程與規畫，我將攀向八千米巨峰，有更多的冒險旅程規畫。學習她的幹勁，堅韌自己的決心，感謝南谷真鈴，是如此詳實記錄自己的冒險與心境，相信你們一定會跟我一樣深受激勵，從容不迫地越過人生一道又一道的精彩山峰。

最強大的，永遠是你的心

謝哲青　旅行作家、節目主持人

先聲明一件事，那就是「我不特別」。這裡的我，並不是項莊舞劍式的意指讀這段文字的你們，而就是「我」，寫下這段文字的本人。我與大家一樣，對新奇的事物充滿熱忱，也試著成為一個豁達幽默的文青歐巴，但從任何角度來看，實在是個極其平凡的熟齡男子。我不是天生的明星，舉手投足都能吸引人群的目光，也不是天縱英明的領導者，不喜歡指揮別人，也不會盲從別人的腳步。有些時候，大家會把我的沉默當做自恃甚高，但相處過的朋友一定知道，其實還蠻好聊天的。想事情容易天馬行空，投入時也會太執著。

我不會說自己是運動高手，球類運動尤其「苦手」，最慘痛的經驗，是

國中時體育課考罰球線投籃，五顆就算及格，我總共補考了兩次，才以低標過關。就這點來說，似乎沒有遺傳到父親的優點：敏捷、靈巧、彈性極佳，曾經代表花蓮縣參加區運，好像還拿過不錯的名次。扁平的腳底板，曾經是大家取笑的痛點，連帶的跑不快、跳不高，也跳不遠。你可能會覺得我討厭運動，但事實上我還蠻享受腎上腺素激發時的運動快感，游泳算是比較拿手的項目，但還是要向你坦承：我的運動表現似乎有待加強。

不過人生總有些關鍵時刻，銘印在你我的內心，一句不經意的回答，一個稍縱即逝的畫面，都可能影響我們一輩子。

對我來說，其中之一，是一九八八年，在大韓民國首都漢城（現在稱之為「首爾」）所舉辦的第二十四屆夏季奧運。

粗重的鼻息、扭曲的五官、搖搖欲墜的身影、舉步維艱的抬腿，夏季賽事即將邁入尾聲的馬拉松競技。看著他們將自己的生理機能、心理承載都推至極限，似乎下一步就天人永隔的交戰，我被轉播畫面中奮力前進的人們深深地吸引。我問家父：

「為什麼他們要把自己逼得這麼緊，這麼痛苦？」

「因為他們只能這麼做。」

「或許他們跳不高、蹦不遠、百米衝刺速度不夠理想……」父親語重心長地看著我，「但是他們相信自己做得到，為了可望但必須努力企及的終點，不斷地自我否定，然後再自我超越，這就是馬拉松。」

他們知道忍受痛苦之後的代價是什麼。」眼神在此時飄回電視，「不斷地自我否定，然後再自我超越，這就是馬拉松。」

「要記住，**最強大的，永遠是你的心，找個方法讓自己向前移動，學習承受痛苦，然後，變成更強大的自己。**最可怕的，不是別人對你失望，而是未盡全力，不斷懊悔、自責，對自己失望的羞愧。」

我似懂非懂地點了點頭，繼續觀看螢光幕上汗水淋漓、面目猙獰的跑者。

但也從那天開始，我開始跑步。

從一開始的五百米，到八百米、一公里、二點五公里、三公里，幾乎是一吋一吋地向前推進，極其緩慢地進步，也鍛鍊了自己的體能與意志……九個月後，竟然可以代表學校參加校際的長跑競賽，不過，那不是一場意氣風發的勝利，大多數時候都在氧債 1 與疼痛間殘喘苟延。

在熾炎的亞熱帶正午，我用盡了所有的意志力，才做到老爸說的「讓自己向前移動」。恍惚中，我看到熱帶植物園藝試驗所的路標，代表至少離終點站還有五公里遠。一路上的人事物，似乎都在向你暗示該停下來，回家輕鬆。那真是可怕的考驗……如果這時就溜走，沒人知道吧!?腦海中的念頭九彎十八拐地切換浮現，雜念思緒在堅持與放棄間來回擺盪……那感覺很真實，我這麼年輕就要死了嗎？

就在這個當下，「找個方法讓自己向前移動，學習承受痛苦……最可怕的，不是別人對你失望，而是未盡全力……對自己的失望。」

如果現在輕言放棄，那是不是以後什麼也都可以隨便應對呢？我要給自己一個機會，一個向世界證明的機會，我不是懦弱、無能、輕言放棄的軟肋，我可以完成！

我將目光從電線桿上「天國近了」的標語移開，投向遠方，我忍受著放

1：運動中攝氧不足，導致乳酸堆積產生的痠痛感。

冷箭式的抽筋，和硬得像石頭一樣的大腿，咬著牙，跑兩步走三步地掙扎向前。最後四公里，我大概跑了一小時吧！

最後，成績慘不忍睹，老實說，這也不是什麼了不得的半馬體驗，但內心卻十分地暢快。第一次，扎扎實實地跑完二十一K，當我連走帶爬地抵達門可羅雀的終點線，拿到完賽毛巾後，我第一次強烈感受，對自己抱持信心，是件多麼重要的事。

再一次與意志力考驗的重逢，又是許多年後。

將近二十歲時，在同學朋友的慫恿之下，草率地決定要挑戰臺灣高山百岳的「南橫三星」。所謂的「南橫三星」，分別指的是庫哈諾辛山、塔關山及關山嶺山。不過計畫一再生變，最後不知道為何變成「庫哈諾辛山——關山」的來回縱走。

相較於馬拉松在極短的時限內完賽，百岳縱走則是另一種體驗。背負四天三夜的食衣住行，肩扛一日三餐外帶夜宵的柴米油鹽，再加上個人的衣物裝備，攀登健行的挑戰更令人卻步。我永遠記得第一天到三〇二六營地時，

整夜頭痛欲裂，在刺骨寒風中與高山症對抗。即便第二天的症狀舒緩許多，但我仍在天公不作美的風雨中攀上稜線，最後，在微微失溫顫抖及體力透支的狀態下抵達海拔三三六八公尺的關山三角點，我發誓，再也不爬山了。

但生命永遠充滿驚喜與驚嚇，事後回想起來，總會令自己驚訝不已。因緣際會，我又走回山林，更因為完登百岳的經驗，驅策我走向遠方的山巔：日本的富士山、東馬來西亞的京那巴魯山（Gunung Kinabalu）、印度尼西亞的查亞峰（Puncak Jaya）、坦尚尼亞的吉力馬札羅（kilimanjaro），最後，竟然也來到了珠穆朗瑪的山腳下，仰望八八四八公尺上的皓雲白雪。

我回想，許久以前那個蒼白、孱弱的扁平足少年，從排名墊底的半馬開始，走入臺灣的高山百岳，到今天，身為經歷還算過得去的旅行作家，這中間推動我的，是堅實篤定的相信：**相信每一次的挑戰，都可以成就更理想的自己。**

在自己挑戰，同時也自我懷疑的路上，你一定會再三觸及自己的底限，再三站在撤守放棄的十字路口，再三面對無能為力而感到意冷心灰的自己，我無法告訴你，堅持後會得到什麼？放棄真的不對嗎？也無法清楚讓你明

白，為什麼在這麼多身心靈折磨後，仍選擇迎向橫逆與未知？

唯一，我可以與你分享的，其實很簡單：當你下定決心，設定目標後，自然而然地就會明白，下一步該做什麼。

目前許多人的生活，有很大一部分，都浪費在所謂的「美好」及「小確幸」上，社群網站、即時通訊軟體是大部分人的生活中心，分割了我們對真實世界的關注，同時也閹割了你我對更遙遠未來的想像。數位時代生活，眼前的「讚」與「愛心」，真的代表成功、理想的自己嗎？

如果，你在十八歲時，有機會像南谷真鈴一樣，挑戰探險家的未竟之境，超越昨日的自我，你會怎麼選擇？你會怎麼做？《成為更強大的自己》為新世代的年輕朋友，提供了某種「典範移轉」（Paradigm shift）的可能，隨著故事的開展，當你與南谷真鈴面臨相同的人生抉擇時，請你先闔上書，想像及思考你會怎麼做，然後再打開書，看看南谷做了怎樣的決定，你一定就能了解，每個抉擇的背後，都需要堅定不移的信念、需要義無反顧的勇氣、需要洞察審度的冷靜、需要樂觀積極的熱情。

最後，還需要一點，天真浪漫的衝動傻勁。

南谷真鈴做得到的，你相信，自己也可以嗎？

我相信，你可以的。

各界好評

實現夢想最大的要領，就是帶著熱情和勇氣，找到自己的價值，面對自我，最終「超越自我」

冒牌生　勵志作家

我買這本書的時候還不認識作者。看標題感覺是心靈啟發那一類的書，而且看了簡介之後，我還曾經認為作者不過是個小女生嘛！(^_^)

然而，我越讀越有感覺，和作者很有共鳴。儘管成長環境很不錯，但是接下來如何應用自己的專長、如何訂定目標並且完成才重要。

一般而言，這種事情都是隨著年齡慢慢累積才會了解，但作者卻年紀輕輕就懂得這個道理並且完成自己的目標。真是不得不向她看齊啊！真希望能早在二十幾歲的時候就遇到這本書。

評論有好有壞，單就作者完成的這些事情，我認為非常動人。只要看過這本書就會明白。已經四十好幾的我，在十幾歲的時候有這麼明確的目標嗎？光是這一點，就可以感受到作者身上有別於常人的特質。不依靠任何人，自己努力達成目標這一點，實在令人敬佩。

Bingo 讀者

我看到南谷小姐的新聞時，一直認為「反正一定是父母幫她出的錢吧！」後來偶然在書店看到，稍微翻了一下才發現我完全誤會她了，所以立刻買下這本書。她朝向自己的目標不斷努力，以十九歲的語言赤裸裸地寫出自己的想法。我最驚訝的是她的童年生活以及選擇登山這項運動原因。

sakura time 讀者

書中詳述她的心路歷程，讀完之後就會發現，她乍看之下是個快樂堅強的女性，但其實也是個深思熟慮、沉著努力的人，而我也因此成為南谷小姐的粉絲了呢！

SBSKTMM 讀者

筆者就像浮世裡的一道光。無論在多麼艱難的環境中，她也絕對不會放棄自己的夢想！身上散發光芒的人，永遠都會吸引群眾。放棄登山的人，將夢想託付給她；UNIQLO被她的熱情打動而成為贊助商。周圍的人對她伸出援手的場景，令我深受感動。

Shikaucchan 讀者

沒想到我竟然會從這樣可愛的女孩身上獲得滿滿正能量！她讓我覺得，像我這樣年過五十的歐吉桑，其實還能繼續努力，還有很多事情沒有完成。潛藏在我心裡那股尚未冷卻的鬥志，再度被點燃了！從作者傳達出來的語言中，我感受到那股召喚的力量。

一茶（イッサ）讀者

前 言

超越自我

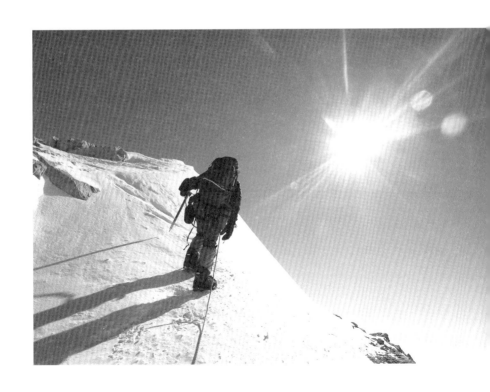

做一件事一定有理由。不過，理由不見得只有一個。

「為什麼想要成為日本最年輕的珠峰登頂者？」

「攀登世界七頂峰的理由又是什麼呢？」

「為什麼之後會想用滑雪的方式抵達北極點？」

記者、朋友、認識的人，每當有人問我這些問題時，我都這樣回答：

「在香港時感受到山的魅力，所以出現總有一天要登上珠峰的強烈想法。」

「我決定要用自己的力量，完成自己想做的事。」

「若抵達北極點，加上先前的世界七頂峰、南極點，我就完成『探險家的大滿貫』。這是我為高中到大學這段時間所設定的『成長與學習計畫』，我想要好好把它完成。」

每個回答都是真的。

每個回答都不是謊言。

每個回答都是我真正的想法。

然而，我會做這些事的理由不只這樣而已。

無論是登上珠峰、在德納利山（北美最高峰）受盡折磨，或是在前往南極點的漫漫長路上，背負著超過六十公斤以上的沉重行李與重裝備仍咬牙持續前進，我會做這些事情的理由並不只有一個。

譬如挑戰世界七頂峰，「想去嘗試沒做過的事」這樣單純的動機也是理由之一。

我本來就很喜歡訂定目標，挑戰新的事物，一邊在錯誤中學習、邂逅新朋友，一邊達成自己訂下的目標，讓我覺得很有成就感。而且，只要這麼做，自然而然地就會出現下一個目標。

如果登山這個「目標」是其他人叫我去做，或者為了回應父母的期待，我可能一開始就不會去挑戰了。

然而，我之所以會去冒險，是因為內心湧起一股純粹「想去做」的心情。

我認為沒有比這個更好的理由。

而攀登珠峰，是為了我的過去與未來。

為了成為「南谷真鈴」這個人，我一定要去爬那座山。

在攀登世界七頂峰以前，我根本不是南谷真鈴，那七座位於各大洲的最高峰，就是我用來壯大自己，幫助自己拓展未來的工具。

直到冒險完成了一個階段，現在的我才慢慢地成為南谷真鈴。

我成長的過程中，必須經歷攀登珠峰這道手續。

為了成為一個完整的自己，我需要一場冒險。

然而，對我而言，登山並不是目標。在人生當中，登山只能算得上是「Hop、Step、Jump」2三個階段的「H」吧？連「Hop」都不是，只是人生中的一小步而已。

但是沒有這一小步，我就永遠無法前進。

沒有最初的那一步，什麼事情都不會開始。

無可取代且珍貴、至關重要、需要勇氣、意志力、體力的「一小步」。

我想在這本書裡，寫下我踏出人生中那一小步的「理由」。

當然，這本書不是我的自傳，也不是什麼教科書。

這本書出版的時候，我應該已經二十歲，現在正在寫稿的我才十九歲。

如果是寫自傳未免也太年輕，我還不夠成熟，沒什麼東西能教別人。

即便如此，我仍然覺得能夠直接將挑戰、突破自己極限的喜悅傳達給大家，

讓大家感覺到「世界上充滿各種可能性」、「只要相信自己，就能實現夢想」真的是一件很開心的事。

自己計畫、相信自己能做到，會帶給人生多大的力量，如果我能分享這

2⋯為三級跳的意思，hop 為單腳跳的第一跳，step 為跨步跳的第二跳，jump 則是最後的跳躍。

一點，那就更棒了。

除此之外，如果能藉由描述「只有自己什麼也做不了」、「有人支持自己是一件多麼愉悅、寶貴的事情」，讓那些認為「沒人站在自己這一邊」的人知道「事情不是這樣的！」就太好了。

我知道每次超越極限就會成長，並且湧現超越下一個極限的力量。透過這些冒險，我看見、學習並吸收好多事物。

自己獨享這些美好的事物太可惜了，所以我想將它分享給大家，也讓自己再度回味這場大冒險。

△△△

登山不可缺少行程表，而且我本來就很喜歡做規畫，所以關於這本書的內容，我也在一開始就想好要寫些什麼。

第1章的主題是「探險家大滿貫」，描述我攀登南極大陸最高峰文森山並抵達南極點的過程，以及接下來要挑戰北極點的想法。

第2章算是自我介紹，重點放在我的人格與成長過程。譬如在馬來西亞、大連、上海、香港生活的日子、父母親的事情等。從心理層面傳達我立志攀登珠峰的「理由」，也會和各位分享我在身分認同上遇到的問題。

第3、4章我預計撰寫攀登南美最高峰阿空加瓜山等前往珠峰前的訓練過程。不只與山相遇，與人相遇也是推著我向前的動力，無論在全世界或是在日本，都有超乎想像美好的人，希望我能傳達出那份感謝與感動。

第5章談到冒險一定伴隨死亡。在德納利山遭遇暴風、在阿彌陀岳滑落山坡，這些經驗都非常貼近死亡，也讓我體會「活著的美好」。雖然平常一直認為死亡離我們很遙遠，但生與死其實互為表裡，希望大家能一起思考這一點。

最後，第六章想談談這個世界與我的未來。這一章會提到用人力划船繞行世界一周的「航海計畫」。若要實現夢想，沒有比熱情和行動力更好的能量了。衷心期盼本書能夠號召同世代的人們一起行動。

期望各位能和我一起享受本書的冒險，直到最後。

二〇一六年十二月

南谷真鈴

CONTENTS

第 1 章

嶄新的挑戰
「探險家大滿貫」

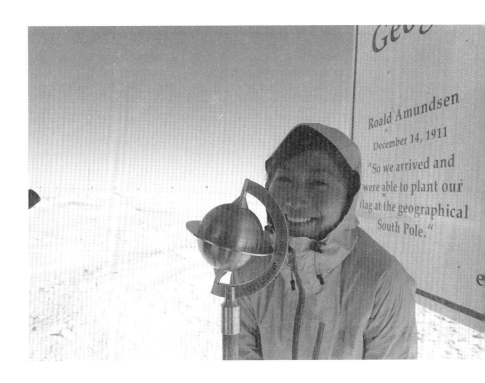

▲ 世界七頂峰—— 幫助我成長的七個工具

「越是盤根錯節，樹木越不容易倒，樹幹也會越來越粗。」

我曾經聽過有人這麼說。

就像樹木一樣，我也想要成為盤根錯節的樹木，變得更強韌。

我想要大量吸收養分，成長茁壯。

我不想變成只靠一條樹根支撐，因為營養不良而瘦弱不堪的樹木。

我不想因為別人稍微說一些嚴厲的話就受傷、心碎。

我一直這麼想。

登山是讓我更強韌的工具。

「想讓自己更加茁壯。」

這也是我冒險的理由之一。

我將登珠峰視為自己的人生目標。

我認為用自己的力量踏上世界第一高峰，是成長過程中不可或缺的一環，所以開始這項計畫。

話雖如此，珠峰可不是想去就能輕鬆成行的地方。

為了習慣高海拔、寒冷氣候以及累積經驗，必須先從六千到八千公尺的山開始練習。要訓練體能、技巧、閃避危險的方法以及緊急時刻的判斷能力，實際登山是最好的方法。

我從十三歲開始登山，十六歲曾經到過位於甘孜藏族自治州高達七千公尺的貢嘎山，當時只前進到六千三百公尺附近。

不過，這樣還不夠。這種程度不能說是不夠，應該是根本不行！

從那之後，為了前往珠峰，我開始攀登其他高山做為訓練，其中剛好有三座山是世界七頂峰（七大洲最高峰）。

「既然如此乾脆全部登頂吧！」

挑戰世界七頂峰的念頭，就此啟動。

從二〇一五年一月開始，我花了一年半的時間攀登以下山峰 ₃：

雖然說這些山都是為了登珠峰的「行前訓練」，然而無論哪一座山，都不能因為是「訓練」而掉以輕心，它們絕對帶給我許多學習與成長。

❶ 2015年 1月 3日　阿空加瓜山＊（南美洲最高峰）

❷ 8月 6日　吉力馬札羅山＊（非洲最高峰）

❸ 8月 23日　白朗峰（西歐最高峰）

❹ 10月 1日　馬納斯盧峰（世界第八高峰）

❺ 12月 13日　科修斯科山（澳洲最高峰）

❻ 12月 28日　文森山＊（南極洲最高峰）

❼ 2016年 2月 14日　查亞峰＊（大洋洲最高峰）

❽ 3月 22日　厄爾布魯士山＊（歐洲最高峰）

❾ 5月 23日　珠穆朗瑪峰＊（亞洲最高峰）

❿ 7月 4日　德納利山＊（北美洲最高峰）

譬如我的第一座世界七頂峰——南美最高峰阿空加瓜山，我在實際登這座山之前，就已經敗給自己的「不安」，當時心情大受影響，整日以淚洗面。

除此之外，大洋洲最高峰的查亞峰也讓我發自內心想吶喊：「怎麼會有這麼難爬的山！」那是一座考驗自我能力的山。

歐洲大陸最高峰厄爾布魯士山，山勢嚴峻不說，再加上俄羅斯的寒冬來襲，因為天公不作美，行程被迫延遲，導致我必須在體能尚未恢復的狀態下攀登珠峰，這也是非常艱辛的體驗。

讓我更無法忘懷的是最後的山峰——德納利山。登完珠峰之後，我心想：

「終於要完成七頂峰的挑戰了！」北美最高峰德納利山位於阿拉斯加，又被稱為麥金利峰，真的是一座非常嚴峻的山。探險家植村直己先生是第一位成功在冬季單獨登上德納利山的人，最後卻未能生還。

3：＊表示為世界七頂峰（七大洲最高峰）之一，也有人認為七頂峰應為白朗峰、科修斯科山，而非厄爾布魯士山與查亞峰。

因為有挑戰三次都失敗的朋友，所以我以「一般的準備絕對無法登頂」的心情嚴陣以待，實際上，這座山甚至改變我心中所謂「一般準備」的基準。

在德納利山，遇上讓我做好死亡覺悟的暴風雨，最後挑戰兩次才成功，真是一大難關。

因為這些山峰，我得以成長茁壯。

第二座挑戰的非洲最高峰吉力馬札羅山、第五座的澳洲最高峰科修斯科山以及第六座的南極洲最高峰文森山，對我而言雖然也很辛苦，但相較之下是比較順利登頂的山峰。即便如此，這些寶貴的登山經驗，必然在不知不覺中讓我變得更加堅韌，因此我才能面對之後更嚴峻的山峰吧！

因為有這些經驗支持，面對宛如被山峰拒絕或驅趕的狀態時，我才能不屈不撓繼續挑戰。

這些，再度加深了我的感觸。

無論好壞，一切都是自己創造的結果。

所有過程都會讓自己成長茁壯。

▲ 從計畫的過程找到機會

攀登世界七頂峰，雖說執行的過程中，有許多隨機應變的地方，但乍看之下是將時間濃縮在十八到十九歲，在短短的一年半之內就完成的計畫，所以經常有人問我：

「為什麼要這麼急？妳還年輕，山也不會跑啊！」

然而，對我而言，只有這一年半是最佳時機。

我在十七歲的時候開始計畫攀登珠峰。

當時，我最先想到的是自己身為女性這件事。我以後想生小孩，而且最少要生四個，成為人母也是我的夢想之一。

如果有了孩子，總有一段時間我必須一直陪伴在他們身邊。

放著年幼的孩子不管，丟下一句：「媽媽要去爬一下珠峰，乖乖和爸爸一起看家喔！」未免也太不切實際，而且我認為身為母親卻去挑戰隨時可能沒命的冒險，對孩子來說很不負責任。

而且，在生孩子之前，應該會先出社會。雖然還不知道將來會從事什麼樣的工作，不過既然要工作我就想盡全力做好。我可以想像，工作之後可能很難用「我要去攀登珠峰，所以想休息一段時間。」這個理由休假吧！

再加上體力的考量，最好可以在二十五歲前就完成登頂。

綜合思考毅力、體力，以及期望自己在社會中扮演的角色，如此一來就能明確知道，什麼時候是能力最佳，以及最容易成行的時間點。

「上大學前或是就讀大學時是最佳時機。」

這是我的結論。

反過來說，我認為「只有現在這個時間點才有機會！」

雖然當時我只有十七歲，但這是我的生涯規畫，所以決定和父親商量。

「我想去攀登珠峰。」

父親想了一下，回答說：「我知道了。」他雖然沒有擔心或反對我做這件事，不過有一個附加條件。

「我認同妳這份熱情，如果想做的話就去做。不過，這是真鈴妳自己的計畫，我不會提供資金，妳必須靠自己的力量完成。」

如果我說想做的話就會放手讓我去做，父親很尊重我的自主性，這樣的回應很符合父親的風格。於是，我也反射性地回答：

「知道了，我會自己想辦法！」

雖說是自己發下的豪語，但是登珠峰需要很大一筆錢。

儘管早已預想「大概需要一千萬日圓的經費」，但是越調查就越了解籌措資金有多困難。

我當然沒有這麼多存款，這也不是打工就能應付的金額。為了籌旅費，只能找贊助；想找贊助，就必須要有宣傳自己的標語才行。

我做了一番調查，發現當時在日本最年輕登頂珠峰的紀錄是二十歲。

如果從十七歲開始準備，十九歲前能登頂的話，就可以刷新這個紀錄！

「我一定會成為日本最年輕的珠峰登頂者，請贊助我！」

我把寫著這種內容的郵件寄到各企業與報社，開始尋找贊助，正式啟動我的挑戰之路。

我並不是為了創下日本最年輕登頂紀錄才做這件事。

沒錢、沒背景，一個什麼都沒有的高中生要實現夢想，能派得上用場的東西只有年齡而已。

做任何事都需要計畫。除此之外，實行計畫的「時間點」以及充分思考自己的「強項」也很重要。

▲ 用「幹勁」與「決心」拓展機會

攀登珠峰的細節在第4章中會提到，不過，我認為把一個小小的契機拓展成更大的機會，需要幹勁與決心。

登頂珠峰後，我沒有因此停下腳步，而是繼續挑戰世界七頂峰，甚至「探險家大滿貫」，其實都是用「幹勁」與「決心」拓展機會的結果。

二○一五年十二月，我攀登南極洲最高峰文森山，是為了隔年五月登珠峰做準備，在登珠峰前我必須先讓自己習慣寒冷地區的高海拔環境。出發時我並沒有想到要挑戰南極點。

南極洲是世界第五大洲，面積約為日本的三十七倍。地表約百分之九十八被冰層覆蓋，是極度乾燥的「銀白色沙漠」。

我在十二月前往南極，正值一天二十四小時太陽都不會西沉的永晝。從智利搭乘俄羅斯軍用機進入南極時，看到無垠的雪白大地，感覺就像來到另

一個星球般十分不可思議。

本來應該馬上開始登山，卻因為氣候惡劣遲遲無法開始，我只好在基地等待時機。

南極有六十個以上的基地。像日本的昭和基地一樣，全世界約有三十個國家在此設據點，不過幾乎都是觀測用的基地。

其中，我滯留的「聯合冰川營地（Union Glacier Camp）」是唯一一個民間基地，擁有可收容八十人左右的住宿設施。

十二月二十日，我在基地等待天氣轉晴時，度過十九歲生日。隊友等許多在場人士都為我慶祝。

因為等待時間很長，所以我積極和許多人聊天，聽到不少故事。

很幸運地我遇到極地探險家埃里克‧拉森（Eric Larsen），有幸和他聊到遠征北極的事情。埃里克先生在短短一年之內征服南極點、北極點與珠峰，真的是以騎腳踏車的方式抵達南極點，真的是很厲害的人。

而且還是以騎腳踏車的方式抵達南極點，真的是很厲害的人。

「登頂世界七頂峰再加上抵達南極點與北極點，就完成『探險家的大滿貫』

了。」

我也是在那個時候，才知道什麼是大滿貫。

天氣好不容易在四天後回穩，終於可以開始攀登文森山了。我們必須先移動到海拔二二〇〇公尺的文森基地。

我想應該有很多人知道，高海拔的山峰不能一口氣登頂。首先必須前往能儲備物資的基地，之後再轉往「基地1（C1）」，慢慢向上移動到「基地2（C2）」、「基地3（C3）」，最後再朝山頂前進。

為了習慣高海拔環境，從C3暫時退回C2再重新出發的狀況也不少。

我們的隊伍在抵達C2時，又因為天氣惡劣必須等待。直到十二月二十八日，才終於能登頂，雖然天氣看起來仍然詭譎，不過我們仍抓緊瞬間的空檔，一鼓作氣登頂。

真的是一瞬間，因為馬上就開始變天，所以才剛登頂我們就馬上下山。

連拍紀念照的時間都沒有，一陣兵荒馬亂，大家都沒能好好享受。當時我的體力和毅力都還很充足，所以真的很不過癮。

因此，挑戰探險家大滿貫這件事，突然變得近在眼前。

「登珠峰不如挑戰七頂峰，挑戰七頂峰不如完成探險家大滿貫。既然都要挑戰，就要把目標放得更高。都難得來到南極了，絕對不能錯過去南極點的機會！」

我心裡已經決定這個想法。

我心裡已經決定了。

既然已經決定，接下來只要執行就好，我馬上打電話給父親。

「我現在從文森山下山了。接下來要前往南極點喔！」

在東京家中的父親，顯然還沒脫離過年的氣氛，我用衛星電話講完重點，就像是故意要蓋過正在說些什麼的父親一樣，馬上接了一句：「Dad, I love you!」便把電話掛掉了。

登文森山的成員等著飛機起飛，開始準備打道回府，而我則是和基地裡「打算前往南極點」的人組成新隊伍。

「這次去南極是為了登文森山，既然完成就暫時先回日本，南極點可以之後再說。」這也是一個選項。剛滿十九歲的我，或許之後還有機會。

然而，不管那個機會是幾歲才會出現，都是「以後」不會是「現在」。

因為在關鍵時刻決定抓住「現在」的機會，南極點一下子變得離我很近。

▲ 下定決心後，就要馬上行動

下山後，我不但沒有感到疲累，反而狀態絕佳。當得知必須滑雪前往南極點之後，下山當天我馬上展開訓練。

我非常喜歡滑雪；五歲時第一次滑雪，之後父親帶我去過輕井澤和東北

地區滑雪，自己也曾和朋友一起在瑞士參加滑雪營隊，還曾經在冬季俄羅斯的山脈玩過單板滑雪。除此之外，偶爾也會玩貓跳滑雪（Mogul skiing）。

不過，我學的是滑斜坡的高山滑雪。高山滑雪的型態是腳尖與腳跟都被固定，滑雪板和腿腳成為一體。

另一方面，前往南極點採用的是越野滑雪。為了在平地上滑行，只固定腳尖。正確來說不是「滑行」，而是接近「跑、走」的動作，為了習慣這種前進方式必須事先練習。

另外，「狗拉雪橇在南極大陸奔馳」已經成為童話故事的場景，一九九八年之後因為檢疫的問題，就已經禁止帶任何動物前往南極。

帳篷、食物等所有的行李都必須自己搬，所以我必須用雪橇拉著六十公斤以上的行李，然後滑雪前進。為了做好充足準備，我不斷訓練自己，在腰上掛著沉重的行李，拖著行李前進。如果用實物比喻，大概就是「身上背著五瓶二公升的寶特瓶，腰上用繩子拖著五個大輪胎滑雪」的感覺。

在南極，我們只能使用基地的衛星電話，即將出發前，我再度打電話給

父親。我說完自己的想法之後，父親很冷靜地問我：「那資金要怎麼辦？」

我回答：「我會自己看著辦！」父親只回了一句：「這樣啊！」父親還是

維持一貫的態度「我支持妳，但是接下來要自己想辦法！」

比起這些事，南極點這個「眼前的挑戰」更讓當時的我雀躍不已。

▲ 在銀白的沙漠上一路向南

全世界最乾燥、被冰層覆蓋的銀白色沙漠。

三百六十度毫無標誌的平坦大地。

氣溫零下四十度，體感溫度大約是零下六十度。

在這種環境下，拉著沉重的雪橇滑雪前進。

我搭乘在第二次世界大戰時當作轟炸機使用的雙水獺小型飛機，在南緯八十九度降落，從那裡開始前往南極點。

將指針往南撥，埋頭前進。

二〇一六年一月四日，我踏上了挑戰南極點的旅程。

前往南極點的路途中，強風不斷吹拂，人彷彿隨時都會結冰。

成員總共有四位。雪橇上裝滿帳篷、食物、燃料，每個人都被分配到六十公斤左右的行李。儘管之前在文森山的 C 1 基地，我用一樣的行李訓練好幾天，但還是感到非常沉重。我用橡膠製的背帶連接雪橇，努力拉著行李。

途中沒有人跟我聊天，我也無法跟別人搭話。

雖然是四個人一起前進，但是前往南極點的路上完全是一個人的世界。

雖然因為強風和刻骨的寒冷感到艱辛，但我越來越開心，最後還有一種遁入冥想的感覺。

我想那大概是跑者的愉悅感（Runner's High）吧！

我只聽得到風和自己心裡的聲音。

有時想起以前和未來的事。

有時什麼也不想，有時又想東想西。

隨著不斷前進，成員們開始各自顯露出自己的風格。

有人因為前進速度太慢，漸漸退到隊伍後方。

有人雖然氣喘吁吁，但是堅持「一定要走在最前面！」

我雖然不是一定要走在最前面的類型，但本來就是隊伍中速度最快的，在維持自己的步調下，自然而然地就走在前面了。

抵達南極點前，每隔一小時或二小時，我們就會停下來休息。這樣每天大概會停下來五到六次。雖然氣溫為零下四十度，但只要停下來三分鐘就像是要被凍死一樣。然而，我和其他男性隊員比起來，身上沒有那麼多肌肉，所以大家如果休息十分鐘，我就會把休息時間控制在五分鐘左右。

一停下來，我就會穿上好幾層厚羽絨衣，維持站姿往嘴裡塞進大量餅乾。

整片的巧克力真的是人間美味啊！

我像花栗鼠一樣，吃下二大片巧克力和堆成小山的香蕉乾、芒果乾、哈密瓜乾。就算沒休息，我也會邊滑雪邊從裝著十幾條能量棒的口袋裡拿出東西吃，我為了「補充熱量」甚至把整條奶油拿起來啃。我想當時每天至少攝取了一萬卡路里吧！

聯合冰川營地大量儲存這些食物，出發時大家可以各自帶走自己喜歡的種類。

有沒有好好補充熱量會大幅影響表現，攀登過幾座山之後已經養成隨時補充熱量的習慣，所以我一路上都在埋頭猛吃。

知道這件事對自己「有益」，就應該毫不猶豫地執行。

▲ 因為獨具個性的團員而拓展「自己的世界」

前往南極點的四位成員當中，除了我以外都是男性，而且每一位都相當獨特。

隊長是一位蘇格蘭登山家，就是以十三歲的年齡，創下全世界最年輕登頂珠峰紀錄的喬丹‧羅麥羅（Jordan Romero）。

雖然是第一次挑戰南極點，但他是登山數百次的專家，當時就是請他帶隊。

羅麥羅先生經驗豐富而且幽默風趣，我們相處非常融洽。

另外一位美國人，身高約一百九十公分左右，頭腦非常聰明。

他在哈佛大學拿到MBA（企業管理碩士），曾經擔任過企管顧問，不過因為精通阿拉伯語又學過軍事戰略，所以被FBI（美國聯邦調查局）延攬，擁有在阿富汗擔任司令官的經歷。他已經完成世界七頂峰登頂，這次是為了達成探險家大滿貫來到南極。

日本的自衛隊與美國、中國的軍事系統的差異，以及華爾街顧問公司會

在面試時問什麼問題⋯⋯

他告訴我很多新知識。

最後一位俄羅斯人是創業家。

全身都是刺青、背上有傷痕，整個人充滿危險氣息。

他完全沒有滑過雪也是第一次登山，卻說：「我很耐寒而且體能很好，所以想挑戰南極點。雖然當下覺得：「這位究竟是何方神聖？」不過也讓我見識到完全不同世界的人。

不過，對這些三、四十多歲的隊員來說，我這個才剛滿十九歲的「日本小女生」或許才是另一個世界的人吧！

和一般生活中不會遇到的人相遇，不分年齡、國籍，朝向同一個目標前進，我覺得自己的「心靈世界」變得更開闊了。

探索世界或許不是拓展外在，而是拓展內在的方式吧！

溫度接近零下七十度時，風勢變得更強勁，連腳和臀部都變得冰冷，那是我從未體驗過的低溫。因為太冷了，令人很擔心腳部表面會結凍。雖然不至於凍傷，但受損的皮膚像過敏一樣開始癢了起來。HEATTECH吸濕發熱衣、FLEECE雙面刷毛衣、特級極輕無縫羽絨連帽外套、滑雪褲等服飾穿了好幾層，為了防寒與遮蔽強烈紫外線，我像忍者一樣把臉包起來，所以就算穿很癢也不能抓，真的十分難受。

不能躺也不能坐，一直拉著六十公斤以上的雪橇滑雪，漸漸地，腰腿承受的負擔越來越大。

相反地，看起來一點也不冷的俄羅斯人，讓我深深感到：「身體構造根本不一樣啊！」

「腰痛得我動彈不得。沒辦法了！請幫我呼叫飛機！」

才第一天，美國人竟然就這麼說。

蘇格蘭隊長很驚訝，告訴他：「這要花很大一筆錢。」回到基地需要四到六小時的飛行時間，據說包機費用大約是三千萬日圓。

在基地遇到的人當中，有好幾位是一開始就搭包機輕輕鬆鬆抵達南極點。

有中國的大富豪。

也有美國知名企業的經營人。

還有被國家起訴，身邊帶著兩位ＦＢＩ保鑣的俄羅斯實業家。這些人皆非等閒之輩，在基地等待時，他們邊喝伏特加和威士忌邊玩紙牌遊戲，而且還賭上遊艇、房子，甚至「自己的島」。

然而，我們隊伍中的美國人也像那些人一樣，立刻回答：「費用沒問題。」

大家都很驚訝，但是如果他包機，整個團隊都必須在原地等待，會浪費很多時間。

「沒問題的，我們會幫你。」

隊長安撫美國人，最後還是全體一起出發。虛弱隊員的行李一向都由剩下的隊員分擔，就算是女性也一樣。雪橇的重量變得更重了。

「長得人高馬大的，應該再努力一下啊！」

我很想這麼說，不過我的目標不是減少行李，而是大家都平安抵達南極

點。我轉換心情，告訴自己現在沒時間抱怨。

越接近南極點，空氣越稀薄。南極的海拔平均只有一五〇〇公尺，但是陸地上的冰層厚達二七〇〇公尺左右。富士山的海拔為三七七六公尺，所以南極的環境幾乎和高海拔地區一樣。

當時我才剛登頂文森山，身體已經習慣高海拔環境，體力還很充沛。

▲ 南極點和北極點都只是「冒險的一小步」

二〇一六年一月十一日，我們的隊伍抵達南極點。

能夠順利抵達，我真的非常開心。留下來走這一趟真的太值得了。

我可能在途中因為受傷而動彈不得。

也可能會耗盡有限的食物與燃料。

克服各種導致挑戰失敗的狀況，內心充滿「我終於做到了！」的心情。

我當下就想挑戰南極點，而且當下就決定出發。

我也曾經想過「萬一失敗不就顏面掃地，該怎麼回家？」所以抵達南極點的時候，也算是鬆了一口氣。

雙水獺小型飛機再度來南極接我們。滿懷「真好！」的心情，我在帥哥飛行員駕駛的十九人座小飛機裡，慢慢品嘗這份愉悅。

二〇一六年抵達南極點之後，從春季到夏季這段時間，陸陸續續我又登頂了查亞峰、厄爾布魯士山、珠穆朗瑪峰、德納利山。這一年，我開始挑戰世界七頂峰。

接著在二〇一七年四月，我將前往探險家大滿貫的最後一站——北極點。

先搭乘軍用飛機抵達北緯八十九度的出發地，計畫從四月十日開始花二週的時間抵達北極點。軍用機會尋找冰山中較寬闊的地方降落，不過緯度只要差

一度，距離北極點的距離就完全不同。

若拿南極點與北極點互相比較，北極點的難度高出很多，甚至有人認為「比登珠峰還難」。

南北極緯度分別是南緯九十度和北緯九十度，不過南極點位於陸地，而北極點在海上。

雖然南極點的平均氣溫比北極點低二十度，不過北極的溼度高，所以又濕又冷。儘管都是要滑雪前進，不過北極是冰山與冰山結合的地勢，因此會出現很多裂縫以及冰山相撞出現的隆起。

如果冰山崩塌，就必須在寒冷的海裡，用游泳的方式前進到下一座冰山。雖然我會事先穿好潛水服，不過在北極游泳真的很困難。搭乘安全的客船參加北極旅遊的話，會覺得北極熊很「可愛」，但如果要一起游泳，北極熊就會變得很「可怕」吧！

聽別人的經驗、從書籍或網路上查詢，越調查就越了解北極之行險阻重重。但是，我現在非常興奮。

我想親眼看一看並且用身體感受，因為地球暖化漸漸改變的北極。體驗

「現在」的地球，讓我萬分期待。

為了出發前往北極，需要更多訓練。

每天行走十小時以上的持久力。拖著重物也能行走的腰腿肌耐力。心肺功能也很重要！

挑戰世界七頂峰時，前 K－1 日本王者也是混合健身（CrossFit）權威的尼可拉斯·佩塔斯（Nicholas Pettas）先生曾經指導我，現在則是在大學或住家附近的健身中心，由私人教練指導以腰腿為主的肌肉訓練。

一個人也能做很多事，譬如每天跑十公里與肌肉訓練皆不可或缺。

我已經練出肌肉，深蹲三百次也不會覺得辛苦，所以打算再繼續增加負荷。

除此之外，要測試體力有沒有退步，直接爬山是最有效的方法，所以我也會和朋友一起挑戰「一天登頂富士山」。

除了鍛鍊體力之外，技巧和知識也很重要。我每天都很忙碌，閱讀繩結技巧、工具使用方法等技術類書籍並且實際練習，當然還要兼顧大學課業。訓練的時候當然很辛苦。

每天持續在吃完飯之後做三百次深蹲也好累。

讀書、寫稿、訓練、打掃做菜，以一個大學生來說，我要做的事情的確很多。

不過，我從來沒有想過要「放棄」。

完成不同種類的功課可以轉換心情，而且也沒有人強迫我，一切都是我自己決定要做的事。

只要有目標，所有的辛苦都算不上苦。

我用身體在此刻所感受到的苦，在達成目標時都會轉化成美好的心情，因此不會退縮。

越艱辛就越能體會「我離目標越來越近！」

4：K—1是世界著名的綜合格鬥賽事品牌，於一九九三年創辦，由空手道場正道會館館長石井和義所創辦，極受日本觀眾的喜愛，並擴展到世界各地。

就像南極點一樣，北極點也只是抵達目標前的其中一站。

因為我還在冒險的路上呢！

※作者南谷真鈴已於二〇一七年四月十三日，成功抵達北極點。

第 1 章 總整理

・各種經驗都會讓「自己」這棵樹成長茁壯。越是盤根錯節，樹木越不容易倒，樹幹也會越來越粗。

Experience nurtures the tree of the self.

The more the roots, the sturdier the tree becomes and the thicker the stems become.

・訂定計畫、找出適當的時間點並充分思考自己的強項，就能挑戰新事物。

Make a plan, choose your timing wisely, know your strengths,

and you will be able to face your challenges.

- 無論現在幾歲，只要心裡想著「總有一天……」就永遠不會有機會。

 No matter how old you are, a chance will never come if you say "well, someday..."

- 探索世界不是拓展外在，而是拓展內在的方式。

 Seeing the world not only expands your world but also expands you from within.

- 無論有多苦，只要知道達成目標時的美好，就不會退縮。

 No matter how difficult, you will never give up if you know the feeling of accomplishment/achievement.

第 2 章

為了追尋
自己存在的意義

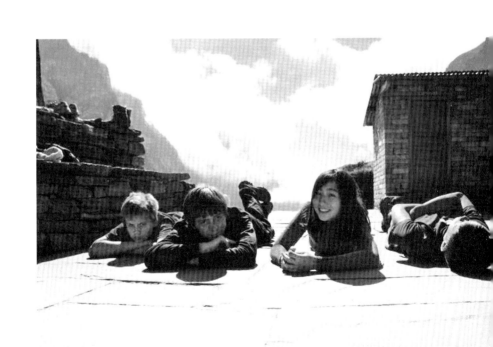

▲ 香港——與山相遇的地方

我十三歲的時候與山相遇，當時住在香港。第一次登山是參加學校的太平山健行活動。

山本身的存在，在我心裡留下深刻的印象。

一直不停地走，用自己的腳登上頂峰時的爽快感。

雖然是小孩子也能攀登的觀光勝地，但是對我而言是難以忘懷的經驗。

香港四面環海，地形以山地居多，平地面積少，所以為了有效利用空間，高樓大廈處處聳立。

從太平山的山頂可以看見近代建築、翠綠山林各據一方的景色。在接近天空的地方，看見宛如彰顯人類功績的超近代人工產物，與太古時代就孕育地球的大自然共存一處，這是多麼難以言喻、令人印象深刻的風景。

同一時期，我參加了「英國愛丁堡公爵獎（Duke of Edinburgh's Award）」

的香港區評選。當初是因為朋友邀我，而且只要符合「十四到二十四歲」的資格，任何人都可以參加。每個人必須在重要技能、社區服務、運動能力等三項領域中設定自己的目標，並記錄達成度。

這個計畫沒有要比較「誰最厲害」，而是希望個人能均衡地成長。

我的技能領域選擇一直持續學習的鋼琴，社區服務則是選擇志工活動。托這個活動的福，我參加過設立肯亞兒童安置所與聯合國兒童基金會的勸募活動、慈善活動等各種計畫。運動領域則選擇登山，當時也遇到很多登山的同好。

無論是位於尼泊爾喜馬拉雅山脈的安納布爾納峰，還是中國境內甘孜藏族自治州的貢嘎山，每次登山時，我都覺得「只要在山中，我就能面對自己。」

最後我體悟到，登山就是觀照心靈的最佳方式。

因為當時的我，比現在更需要問自己問題。

▲ 大連——什麼都想嘗試的孩子

我在亞洲各地成長。

雖然出生於日本，但因為父親從事貿易相關工作，所以我一歲半的時候，就和雙親一起前往馬來西亞。五歲時暫時回到日本，七歲又前往大連，九歲移住上海。

之後，我進入日本的東京學藝大學附屬國際中等教育學校就讀，但在二年級的暑假，就自己決定轉學到香港的學校。

從那之後一直到十七歲，我都在香港生活。

「妳從還是個小嬰兒的時候好奇心就很旺盛，完全不睡覺呢！」

我曾聽母親這樣說過，剛開始懂事的我，是一個「什麼都想嘗試的孩子」。

馬來西亞的環境充滿了大自然，我似乎也曾是個在外調皮搗蛋的野孩子。不過回到日本之後，印象中，我在五歲時也學了像是鋼琴、小提琴、馬

林巴琴、爵士鼓等不少樂器。

不知道是不是我的藝術細胞覺醒，除了在美術教室學習油畫、水彩畫之外，還去學陶藝，不僅如此，甚至也學芭蕾和舞棒（Baton Twirling）。

只要是未知的事，我都想去嘗試、體驗。

總之什麼都想試試看，而且會拚命去學。

其中，最熱衷的就是鋼琴，當時指導我的老師是非常知名的鋼琴家。因為母親也很愛好藝術，所以練鋼琴的時間越來越多，不只彈琴，就連日常生活也聽古典樂，母親還會帶我去聽音樂會。「這孩子以後可以成為專業的鋼琴家。」因為老師的一句話，父母特別訂購一臺白色三角鋼琴，從此之後我開始正式訓練，每天最少要練琴三小時。

搬到大連之後，由俄羅斯鋼琴家為我授課，也重新找到美術教室繼續學畫，並且參加了泰迪熊教室與料理教室。

同時我也開始學游泳，因為很熱衷所以越游越快，甚至靠蛙式奪得獎項。

當然我也會和朋友一起玩，不過要學的東西實在很多，大家可能以為是

我父母的意思，不過一切都是我自己說「想學」才開始的。

母親雖然喜歡藝術，但是她從來沒有命令過我。

父親從來不會對孩子指手畫腳，而是採取「想做就讓她做」的方針。

對我來說，能在這樣的環境中成長是一件很幸運的事，真的很感謝父母。

▲ 上海──「妳一定可以做得更好！」

從大連前往上海之後沒多久，大概是九歲到十歲那段時間吧！

我在學校的化學考試中，拿到七十分。

雖然老師說：「成績不太好喔！」但我沒有放在心上。因為我除了鋼琴之外還學了很多東西，每天都過得很充實。或許那時候對讀書也沒什麼興趣吧。

然而，老師接著說：

「妳可以做得更好才對啊！」

真是一語驚醒夢中人。

我從來沒想過，但是老師說「妳可以做得更好」，或許真的是這樣沒

錯……

我的確「可以做得更好」。

所以我試著認真讀書，在下一次考試時拿到九十八分。如此一來，證明

「可以做得更好」這句話，讓我發現自己從未注意到的優點，真的很開心。

因為這個契機，我愛上讀書。

除了中文以外，家裡還請來英文、數學的家教，以每次考試都能拿九十

五分以上為目標。我後來才知道「二小時的中文課只要一千日圓」，雖說大

連的物價很便宜，但還是要感謝父母給我這個環境。

此時，我也愛上閱讀。

除了托爾斯泰的《安娜‧卡列尼娜》、科學雜誌《牛頓》、希臘神話之外，我也喜歡驚悚小說，以每天讀三本書的速度，讀遍各領域的書籍。

我也看漫畫，不知道為什麼，我特別喜歡《怪醫黑傑克》、《火鳥》等手塚治虫的名著，以及《鹹蛋Ｙ頭》、《排球甜心》之類的昭和時代的作品。

我都是在亞馬遜書店購書，雖然選購的書籍以日文為主，不過似乎沒有選到同齡日本人會看的書。

我常常被別人說「比實際年齡成熟」，或許就是受到這些事情的影響吧！

▲ 中國──身分認同的危機

「因為在國外長大，會不會更覺得『自己是日本人』呢？」

自從我宣布要挑戰珠峰後，漸漸會有人來採訪，常被問到這個問題。朋友之中的確有不少人因為在國外長大，所以對自己的母國有著更強烈的身分認同。

然而，我卻完全相反。

父母都是日本人，也的確在日本出生，可是我卻很難認同自己是日本人。不要說認同了，我以前甚至很怕日本。

在大連和上海時，我讀的都是國際學校，在學校有很多機會可接觸各年齡和各國的孩子。有時候也會因為超乎想像的思考方式或價值觀吵架。

最痛苦的是在大連的時候，整個學校只有我一個日本人。

「喂，日本人來了！」有這樣出聲調侃我的高年級中國人。

「把獨島5還來！」還有對我拋出竹島歸屬問題的高年級韓國人。

5：里昂科礁，韓國稱為獨島，日本稱為竹島，位於韓國與日本之間的日本海之上。日韓皆聲稱擁有其主權。

對方是國中生和高中生，卻對我這個小學生投以強烈的反日情緒。

對於不到十歲的小女孩而言，國中和高中左右年齡的男生很令人害怕。

明明只大我幾歲，卻覺得差距很大。

雖然被調侃或者說一些刻薄的話、拿外交問題攻擊我的行為都很討厭，不過最讓我難受的是歷史課。

因為有部分的課程以中文授課，使用的教科書也是由中國政府發行，內容大概有一半都在描述日軍殘忍虐待中國人的行為。

日本軍隊究竟有多殘酷？

戰爭中以殘忍手段奪走了多少條人命？

除了史實的陳述，書中也收錄了由其他視角所描述的故事，包括孩子慘遭殺害的母親、父親在眼前被虐殺的孩子等，種類非常豐富。

從大連移居上海之後，這種情況也沒有改變。雖然上海素有國際都市之稱，也是很多日本人居住的城市，但是我周遭的學生還是有著很強烈的反日情緒。

因為從純真的孩提時代就一直被反覆灌輸這些觀念，所以我變得很討厭

日本。

「雖然我不是中國人，但也不認為自己是日本人。我覺得日本很恐怖，不知道自己到底是哪裡人。」

「怎麼辦？我的父母都是日本人，可是日本人很殘忍。」

父母大概是看我的狀況不對，認為不能再這樣下去，所以決定讓我回到日本，進入日本的中學就讀。

我聽到這件事的時候，拚命央求父母讓我留在上海。

「拜託不要送我回日本，如果我回日本，一定會被洗腦，我不想回去屠殺那麼多人的國家！」

我完全陷入身分認同的危機，甚至開始有反日情結。

▲ 無論哪一國人，都是活在這個世界的獨立個體

父母不可能讓我這個國中生一個人留在上海，於是我心不甘情不願地進入東京學藝大學附屬國際中等教育學校就讀。這間學校有在各國成長的學生，以及在日的中國、韓國學生，擁有非常國際化的環境。

進入這所學風自由而熱情的學校，讓我對日本的恐懼煙消雲散，心中再次湧現「什麼都想嘗試！」的心情。

我同時加入田徑社、排球社、茶道社。其中最喜歡能讓人心情沉澱的茶道，也迷上和菓子，每次品嚐都讓我覺得「怎麼會這麼美味！」

除此之外，我上過騎馬課程後立即為之瘋狂，甚至還想成為騎師。我曾經參加茨城縣的騎馬營隊，打掃過極度惡臭的馬匹排泄物，當時還因為太重而腰痛，但我一點也不在意。

不過，騎師這個工作，就算是成年男性也必須保持小學女生的體格。當時我已經穿不下騎馬指導員的馬靴，知道自己不適合這個工作之後，我就把

注意力轉向其他事情了。

我還是繼續學鋼琴，和朋友一起去ＫＴＶ唱遍昭和時代的歌，完全恢復元氣。

之所以可以找回開朗的自己，大概是托了這所國際化學校的福吧！這所學校讓孩子意識到自己是世界的一分子，而不是某個國家的人。

「我雖然生於日本，但不會因此被日本束縛。我是活在這個世界上的獨立個體，是人類的一分子。」

因為這樣的想法，讓我不再被「某國人」束縛，終於獲得解放。

▲ 香港——尋找「更寬廣的世界」

國中二年級的暑假，我去找因為工作而獨自前往香港居住的父親玩。

「時間剛剛好，妳要不要去參觀一下華沙英國學校（The British School）？」

跟著父親去參觀之後，我當下就決定：「啊！我一定要在這裡讀書！」

香港本來隸屬中國，但在一八四二年時成為英國殖民地，一九九七年回歸中國，現在雖然是特別行政區，但是明顯與中國不同。年輕一輩的香港人，對中國政府與大陸十分反感，很多人都會說「不要叫我中國人！」這種「不屬於任何一方」的不可思議態度，或許表示這裡是世界的縮影、國際化的場所吧……我當時認為這地方真的太適合我了！「既然如此，我一定要來這裡讀書！」我很幸運地見到校長，所以馬上拜託他讓我入學。

「我從日本來到香港。拜託您，請讓我就讀貴校！」

在人口眾多、國際學校稀少的香港，這所學校非常受歡迎，據說等候入

學的名單就列了有數十人。然而，校長卻很乾脆地回答我：「OK！」

父親的反應是：「好啊！如果要轉學的話，就來我這裡吧！」

我非常高興，母親卻很驚訝，顯得十分猶豫。

為了在日本升學，我當時也有在補習班上課。

可能是因為「妳可以做得更好」的效果持續發酵，就算在補習班我也一直保持在前十名，母親似乎認為要是去香港，這些努力就都白費了。

我從來不覺得自己很拚命讀書，所以當補習班老師說：「如果用一句話形容南谷同學，應該就是『很認真』吧！」我還覺得很驚訝，但是母親的感受大概跟我想的不一樣。

更何況當時母親想讓我繼續走鋼琴家這條路，甚至因為擔心打球時手指會吃蘿蔔而要我放棄排球社。母親應該認為這種時候中斷鋼琴課前往香港，是錯誤的選擇。

不過，由於這是我和父親的決定，所以母親只能退讓。我從東京學藝大學附屬國際中等教育學校退學之後，就前往父親所在的香港。

▲ 讓家庭瓦解的最後一根稻草

在香港，所有課程都透過 Ｍ ａ ｃ 電腦進行，無論是做筆記或者寫功課都要用電腦。同學們從附屬幼稚園開始就習慣使用電腦，我在這個環境下吃足苦頭。每到午餐時間，人在一號館二樓的朋友和位於三號館地下室的我，還得用視訊聯絡。當時，這種過度以網路為中心的環境，讓我備感困惑。

然而，比我更困惑的是母親。

現在回頭想想，母親與父親結婚之後，可能一直都處於困惑之中。

最近，馬來西亞成為「日本人最想居住的國家」，但在我一歲半和父母一起住在那裡的時候，幾乎沒什麼日本人。忙碌的父親常常不在家，不會說英文的母親也交不到朋友。無依無靠，當地治安又差，在這種狀況下一個人帶著孩子。

移往中國之後，只是語言從英文換成中文而已，狀況還是一樣，而且周

遭還有很多充滿反日情結的人。

父親是很寬容的好人，不過他不太擅長察覺別人的心思。

譬如，父親說：「今天八點會回家。」母親就會配合這個時間做菜等他回來。但是父親往往沒有事先聯絡卻到三更半夜才回家，或者一派輕鬆地說：

「啊，我已經吃過飯了。」

雖然父親完全沒有惡意，而且他真的很忙，但是母親應該還是很受傷。在這種狀況下，因為我的關係決定回到日本，母親應該也鬆了一口氣。

讓我在日本升學、繼續學鋼琴，回到日本過著平穩的生活。就在母親的計畫步上軌道時，我卻決定前往香港。

那時候我太年幼，沒能察覺母親的心思。

人在香港的我已經長大成為一名青少年，慢慢了解很多事情，正因為如此，母親對我在鋼琴上的期待變成莫大的負荷。

我很喜歡彈鋼琴，彈琴很快樂，所以我也想繼續學下去。

技術上，我應該也有一定程度的水準。小學的時候我已經會彈蕭邦的《革命練習曲》，有好幾次我都看見有人因為我的演奏而感動不已，甚至流下眼淚。

即便如此，我仍然沒有想過要成為鋼琴家。鋼琴技巧雖然重要，但是我並不打算成為專業的演奏家，我覺得只要當作興趣享受就好。

母親反而強烈地認為：「既然有技巧，就應該正式投入訓練」，開始強迫我練琴。

我和母親的關係，越來越緊繃。

如果是我自己想做的事，無論多辛苦我都會每天去做，但是如果被別人強迫，我反而會喪失鬥志。

我和母親、母親和我之間沒有交集，最後一家三口分崩離析。

父親和母親、母親和我之間沒有交集，最後一家三口分崩離析。

在香港的時候，父母彼此都不說話，父親變得更少回家。大家都在家的時候，也是各自關在自己的房間裡。

早晚沒有人做飯，我們就像室友一樣一起生活。客廳等公共空間沒有人

使用，就這樣荒廢在那裡。

我只會把自己的房間整理乾淨，並且開始自己煮飯。我甚至覺得我經常去玩、去吃飯的朋友家，還比較像是自己的家。

我的家人，已經不能說是家人了。

那個決定性的關鍵，其實只是一件小事。

我很喜歡料理，甚至還選了食物科學的課。那天，我和朋友一起在家烤派和餅乾。我們不小心把剛從烤箱拿出來的熱烤盤，放在皮製沙發上，導致沙發表面留下燒焦的痕跡。

外出回家的母親見狀，開始罵我。

母親的口氣很激烈，而我這位香港朋友從小到大幾乎沒有被罵過。在香港和中國，有很多小孩都不是父母照顧，而是由祖父母小心呵護長大的，更何況她是家中很受寵的孩子。

受到驚嚇的她走出窗外，躲在只有一層薄玻璃，連陽臺都稱不上的空間裡。我家在五樓，如果玻璃破裂，人摔下去必死無疑。

因為不管怎麼喊、怎麼勸她都不願意出來，最後不得已只好叫警察來處理，而母親則因為有虐待兒童的嫌疑被拘捕。當然，這完全是誤會，所以馬上就被釋放了，但是父親完全沒有替母親說話。

在那之後，父親把白色的三角鋼琴賣掉了。

父親賣掉母親一心想讓我繼續學下去的鋼琴，在那一刻父母之間的關係已經無法修補、完全崩壞了。

實際上，我父母也決定離婚。

▲ 尼泊爾──與珠峰相遇

經過這次件事情之後，我在香港特別行政區政府的指導之下，接受心理

諮商。

雖然我當時覺得自己並沒有受虐，根本不需要心理諮商，但是這也成為我審視自己的機會。

當時的我，心中有太多問題需要解決。

心理諮商無法滿足需求，所以我開始讀起哲學。

哲學，最能面對自己的工具還是山。現在回想起來，山才是最好的老師。然而，比起心理諮商、在中國的時候，我連自己是什麼人都不知道，回到日本之後，我才終於了解「自己是生活在世界上的個體」。

我因此才想前往宛如世界縮影的香港，但父母卻因為我的決定而離婚。

我在父母的關愛之下成長，他們讓我去做所有我想做的事。

然而，我以前做的那些事，究竟算什麼呢？

我到底算什麼呢？

我總是一邊向上攀登，一邊和自己對話。

儘管內心一直在同一個地方打轉，但是登山總有一天會抵達山頂。

我雖然無法完全看透自己的心，但是抵達山頂時的爽快感，真的很特別。

除了第一次攀登的太平山以外，我登遍了香港所有的山。

我完全愛上登山了。

安納布爾納峰是尼泊爾數座山峰的總稱，大概位於喜馬拉雅山脈的中央。

在「愛丁堡公爵獎」的活動中，我造訪安納布爾納峰的基地，當時我從山與山之間，見到巍峨聳立的珠穆朗瑪峰。

那是世界最高峰。

想要攀登這座山，必須克服體力、毅力、技巧、時間、金錢、時機等各種困難。

總有一天我一定要登珠峰。

登上這座山，也許就能找到真正的自己，或者成為真正的自己也說不定。

如果能克服種種困難，站上珠峰的山頂，一定會明白自己存在的意義⋯⋯

於是我向身邊的人宣布：「我一定要登珠峰！」

之後在十六歲的時候，我曾挑戰位於甘孜藏族自治州高達七千公尺的貢嘎山，但只前進到六三〇〇公尺附近。當時陪伴我登山的雪巴人[6]送給我一條瑪瑙項鍊。他是生於西藏、長於西藏的登山家。

「這是我的護身符，從小就一直帶在身上。在西藏，瑪瑙代表從宇宙來的物質，所以具有宇宙般巨大的能量。真鈴，妳以後一定還會再來這座山，就給妳當作護身符吧！」

我為了成為完整的自己，開始這場冒險。

最後，我帶著那串瑪瑙項鍊，登上珠峰山頂以及世界七大洲的最高峰。

第2章總整理

- 「可以做得更好」是魔法般的句子，
可以挖掘出連自己也不知道的潛能。

"I can do more" is a magical phrase.

It is a phrase that will bring out your unknown possibilities.

- 不受出生地拘束，「生活在世界上的個體」就是我的身分認同。

Regardless of your birth place, know that you are an individual, who lives in this

"World"

· 試著下定決心往前衝，就會看見新的世界。

If you take the courage to dive in, you will get to see a new world.

· 在山中可以和自己對話。對我而言，山就是最棒的老師。

When I am in the mountains, I can reflect upon myself.

The mountain is the best teacher for me.

第 3 章

「自由冒險」
的起點

▲ 靠自己的意志與力量，自由自在地生活

「為了成為南谷真鈴，為了成為一個完整的人，登珠峰是必要的過程。」

這是我登珠峰的理由之一。

「這是為自己做決定、按照自己意願生活的一種練習。」

這也是我登珠峰其中一個理由。

截至目前為止，我一直生活在自己無法掌控的環境中。

譬如，我在各個國家成長，是受到父親工作的影響，年幼的我只能遵從。

我也受到父母不和的影響，而且無法幫助他們修補婚姻關係。

當然，我受到的影響不見得都是負面的。

因為有在國外生活的經驗而拓展了我的視野，父母也非常疼愛我，讓我去做所有想做的事情，實在是非常優越的成長環境。

不過，這些都是「別人給我的環境」。

雖然所有事情都是我自己說想做才開始的，但是沒有父親或母親的協助，我應該沒辦法學習這麼多東西，就連轉校到香港也會很困難吧！或許這些都出自我自己的意願，不過在執行上，其實全都要靠父母幫忙。小時候還說得過去，但是十七歲的我已經開始變成大人了。

因為是自己的人生，所以我不想被任何人命令，或者被什麼事情牽著鼻子走。我想要掌控自己的人生。

為此，我必須培養自食其力的能力。

為此，我必須獨自面對這寬廣的世界。

為此，在成為獨當一面的大人以前，我必須經歷「自己做決定、自己計畫、以自己的能力執行」這段過程。

我認為登珠峰對我而言，會是「最棒的練習」。

「冒險的盡頭是自由翱翔。」

我有這種感覺，「自由的冒險」終於要開始了。

▲「締造最年輕登頂紀錄」的悲慘現實

我雖然創下日本最年輕登頂珠峰的紀錄，但是世界上還有很多更年輕就登頂的人。

剛開始，我很感動地認為：「好厲害！年紀比我小就已經登頂珠峰了。」

但後來才知道實際的狀況。

實際上是周遭的大人「逼迫」那些男孩或女孩登頂。

年紀小小就登頂的人，大多生於父親是探險家或者雙親都是登山家的家庭。這些孩子大部分不是出於自己的意願登珠峰，而是父母親決定，在父母的引導下登頂。

另外，就像我在找贊助時所用的關鍵字一樣，「最年輕」會是一個好標語。

攀登珠峰需要龐大經費，但如果是孩子登珠峰，會比一般的大人登珠峰更容易找到贊助。

而且，登頂成功的孩子參加各種活動，甚至可以成為支持家計的收入來源。

以金錢為目的，由父母計畫讓孩子登山。

登山雖然很棒，但是在這種狀況下登頂，對這個孩子的將來真的會有好影響嗎？

和我一起登某座山的夥伴，也是「被迫登山」的一員。

聚集在營地的登山家們，每個人都摩拳擦掌，為了「接下來要攻頂啦！」感到興奮不已。其中，只有她一個人看起來百般無聊。

她不跟任何人交談、交流。連說聲嗨都不肯，一個人靜靜地待在帳篷裡。

我注意到她，試著跟她聊天，發現我們同年齡。

「其實我一點也不想爬山，我沒興趣，也不喜歡。我想去學校和朋友一起玩，但是為了家人只能硬著頭皮登頂。締造最年輕登頂紀錄是我父母努力多年的計畫，事到如今已經不能回頭了。」

我聽她這麼說，覺得她真的好可憐。

據說這種情形在未成年登山家之中很常見，這些孩子的周邊不只有父母，

甚至有龐大的計畫團隊，孩子就像西洋棋的棋子一樣被擺布著。

我雖然也打算創下日本最年經登頂紀錄，不過我和那些「被迫登山的孩子」不一樣。**我漸漸確信以自己的意願與力量去做一件事，絕對是我有別於他人的強項。**

▲ 直到最後都以「自己的力量」完成計畫

以自己的意願做決定。

可能是我天生性格如此吧，我一直都有意識到這件事。

如同之前描述的，我是一個活力充沛、好奇心旺盛的人。

對各種事物都想去嘗試，只要有想嘗試的想法就會去做，開始做之後又會非常投入。

然而，登珠峰和學做泰迪熊或騎馬完全不一樣。

不可能像以前一樣，只要我想做，父母就會幫我出錢，我負責去學就好。

所謂的自由，就是不仰仗別人的力量。

所謂的自由，就是要自己負責。

反之，我認為如果有誰全面協助，我反而無法獲得真正的自由。

在父母離異之後，母親離開家，我就決定不要再依靠父親。我更強烈地意識到這件事，是因為父親的一句話。

「真鈴嘗試了很多事，但是沒有一件做到最後呢！」

這句話讓我很受傷，甚至覺得很生氣！

我從來沒有打算放棄任何一件事。

譬如我想成為騎師的夢想，因為身體已經長大而無法實現，但是或許有可能走競技馬術的路線，所以我在香港也繼續練習騎馬。十三歲之後，我也

持續登山。

投入最多時間的鋼琴，也已經練了十二年，就算沒有要成為職業鋼琴家，我也打算彈琴彈一輩子。但是，父親卻賣掉鋼琴。

「到底是誰害我突然不能彈琴啊？」心中突然湧現一股反抗之情，於是我宣示：「一定要登珠峰給你看！」

父親也依照他一貫的作風，一開始就說：「要去當然可以去，但是我不會提供資金喔！」所以，這時候我下定決心，再也不依靠父親了。

▲ 為了登珠峰而實踐的「大計畫」

我非常謹慎地打造登珠峰的計畫。

首先是把想做的事列成清單。

登珠峰、上大學、結婚或者成為母親、工作等人生中想做的事情，就連「想要以這種形式參與奧運」都包含在內。

一一寫在筆記本上，發現項目非常多。

不過，時間有限，而且也有時間點的限制。

我把「願望清單」與自己的人生時間軸互相對照。

譬如，東京奧運已經確定是在二○二○年的夏季，所以我必須配合這個時間。用這個方式思考哪些事情可以調整、哪些不能調整以及優先順序的高低。

如第1章談到的，考量工作、生兒育女的時間，我認為：「要登珠峰，高中到大學這段時間最好。」

另外，大學不一定要四年內畢業。除非花十年才畢業那當然另當別論，延畢個一、二年應該是可以接受的範圍。我周遭有很多朋友會旅行一年然後再到國外念大學，也有人休學參與志工活動。

之後，當我開始意識到要找贊助，才知道「十九歲可以創下日本最年輕

登頂珠峰的紀錄」。最年輕是一個好標語，而且有個什麼紀錄應該會比較好找資金。當時，我就是用這種簡單的思考方式，開始編織「十九歲登珠峰」的龐大計畫。

▲ 為了登珠峰而實踐的「小計畫」

這麼大的計畫，當然不是一決定就能馬上執行。

我開始擬定詳細的作戰計畫。

歸納出登珠峰大致需要做二件事。

❶ 登山訓練

❷ 找贊助（募集資金）

我著手調查如何鍛鍊登山所需的體力與肌耐力、如何提高心肺功能，並規畫幾點到幾點跑步、在家要做哪些肌肉訓練、在哪個健身中心做哪些訓練。

我最後選擇混合健身（CrossFit）鍛鍊。所謂的混合健身，是一種發源於美國的健身計畫，藉由短時間進行高強度的全身運動，可有效強化心肺功能、精力、肌耐力等能力。如前述，我當時接受尼可拉斯・佩塔斯先生的指導。

我在每晚將近八點時前往健身房，穿著三件重十公斤的背心，在傾斜二十度的跑步機上前進。

三十公斤的重量掛在肩膀上，光是這樣就已經很累人了，還要在陡坡的狀態下快走，身體會像進桑拿房一樣慢慢變熱。這時候，我最受不了的就是臭味；從來沒有洗過，很多人輪流使用的背心吸收不同人的汗臭，在吸了熱氣之後惡臭撲鼻而來。

結束之後為了鍛鍊腰腿肌力，必須做二百到三百次深蹲。除此之外，還

要再舉壺鈴數十次；這是一種從蹲姿舉起壺鈴把手，鍛鍊背肌的訓練。

做到這裡，腰已經痛得我頭暈眼花了，但是尼可拉斯先生的斯巴達訓練可不允許我停下來。「的確是很辛苦，不過這是妳自己想做的事對吧？」他絕對不會手下留情。我重複這些訓練，直到大約九點半健身房關門的時候。

因為我還是高中生，所以精力不能只集中在登山上。每天要讀書，也要準備升學。

我在香港因為生日和學期的關係，預計會比日本早半年，十七歲就從高中畢業並進入大學。

「如果要去念國外的大學，至少也要念到常春藤盟校，否則就沒有意義了。」

因為父親這麼說，所以我想「既然如此，就去念哥倫比亞大學吧！」因為哥倫比亞大學位於紐約，而且強項是新聞學與國際關係，這一點非常吸引我。我參加過暑期課程之後，獲得優先入學的資格，只要我願意幾乎就等於錄取了。

然而，那之後沒多久，因為家裡發生很多事情的緣故，我已經無心在紐約展開新生活。

「不如退一步，靜下心來想清楚吧！」

在父親的建議之下，我回到日本，再度進入東京學藝大學附屬國際中等教育學校，以高三學生的身分開始學習。

因為父親還留在香港，所以我一個人住。儘管在香港時就已經學會自己照顧自己了，不過這還是第一次完全一個人生活。必須自己作菜、自己打掃、洗衣，獨立完成家事。

雖然每天都有很多功課要做，但我不想錯過十九歲這個最佳時機，所以從沒想過等到進大學後再挑戰登山。話雖如此，也不能因此就荒廢學業，我決定兩者都要兼顧。

「這週努力讀書，只做基礎訓練，等考試結束再去登山。」我會像這樣調配時間。

要登珠峰，必須先攀登幾座高難度的山，藉此累積經驗並且適應高海拔

環境。經過種種調查，我發現最短的途逕是：先登南美最高峰六九五九公尺的阿空加瓜山，接著再登比阿空加瓜還高的山，最後再攀登珠峰。

▲ 從零開始找贊助

不論是攀登珠峰等各大山峰，或是遠征山峰所在的國家，都需要資金。

「本週放學之後，要花一個小時找贊助。」高三那年的暑假，我開始正式接觸各企業。

「找贊助一定吃了很多苦吧！」有人很擔心地說。

「其實妳有相關人脈吧！」也有人一副很了解的樣子。

雖然後來聽到許多說法，但其實我沒有什麼人脈，卻也不曾感到辛苦。

因為都是自己想做的事，所以我認為只是「該發生的都發生了」而已。

我在網路上搜尋戶外用品的廠商或媒體，接著寄出 E-mail 或打電話聯絡。

一九二一年創業的法國戶外用品廠商 MILLET，馬上就採納了我的計畫。他們回覆我：「妳的計畫很棒，請讓我們幫助妳。」這家廠商提供了登山背包與鞋子等必要的登山用品給我。

我心想如果有新聞報導，或許贊助人會自己找上門，所以又搜尋了所有大型報社。我當然不可能直接和記者聯絡，只能聯絡有刊載信箱的客服中心。不過，那也沒關係，我還是把信寄給報社。

「我是目前就讀高三的南谷真鈴，我要創下日本最年輕登頂珠峰的紀錄。為了準備登珠峰，目前打算先攀登阿根廷的阿空加瓜山，能否請貴社把我的計畫寫成一篇報導呢？」

我把自我介紹和計畫一起寄給報社，後來聯絡我的報社是《東京新聞》和《讀賣新聞》。

「請問是南谷真鈴同學嗎？請讓我採訪妳！」

在上課的時候接到電話，雖然嚇了一跳，但還是成功讓對方寫成一篇報導。

尤其是東京新聞，在二〇一四年十二月十六日的晚報上，用一整面的大篇幅報導〈女高中生挑戰珠峰〉。

之後，據說有一位老太太打電話到報社。

「請告訴我南谷同學的匯款帳號。我以前很喜歡登山，但是現在年紀大，已經無法登山了，希望她能代替我看看山頂的風景。」

成功登頂世界七頂峰或是登頂珠峰後，我接受過好幾次採訪，但是只有第一次見報時，有讀者說想「捐款」給我。

什麼都沒有的女高中生，一個人打算去登阿空加瓜山，最後還要挑戰珠峰⋯⋯

我想應該光是這件事，就感動了那位老太太吧！我真的很感激，內心充滿感謝。

▲ 岩崎宏美與 UNIQLO 的「命運紅線」

二〇一六年十二月，我成為 UNIQLO 的「國際品牌大使」。攀登世界七頂峰是由 UNIQLO 贊助，不過這個機會竟然是我自己也沒想到的卡拉OK所促成的。

因為我在國外長大，生活跟日本的流行沾不上邊。

就像我喜歡的漫畫是《鹹蛋丫頭》和手塚治虫的作品一樣，我喜歡的歌曲也偏向昭和時代，和同齡人差很多。我很喜歡音樂，從古典到 EDM（電子舞曲）都會聽，但比較偏愛日本歌手。

那天結束訓練之後，我和健身房的朋友前往可以唱卡拉OK的日本料理店，我當時唱了岩崎宏美的〈灰姑娘的蜜月〉。

我偶然在 YouTube 上看到演員可樂餅模仿這首歌，進而搜尋原唱版，聽到原唱者的歌聲時我心想：「怎麼這麼會唱！曲子也寫得很棒！」立刻愛上這

首歌。

〈灰姑娘的蜜月〉是一九七八年的歌曲，而我則是一九九六年出生。

這是我在卡拉OK必唱的曲目，但是聽我唱的老闆和中高齡的客人，可能因為太有衝擊感而對我印象深刻吧！

聽到那首歌的料理店老闆很喜歡我，對我說：「明天再來啊！」老闆知道我在找贊助，或許是想為我加油打氣吧！

日本料理店的老闆把我介紹給在博報堂做廣告的人，這位先生又把我介紹給博報堂的行銷人員，後來再把我介紹給體育行銷的人，最後透過他與UNIQLO結緣。

因為有看了報紙捐款給我的老太太和周遭人的支持，我成功登頂阿空加瓜山，但是登珠峰還需要更多的資金。

當時，UNIQLO還不是正式的贊助商。會開始認真思考找UNIQLO贊助，是因為我在登山的時候本來就穿UNIQLO的衣服。為了登山，我想盡量節省開銷，而且UNIQLO的HEATTECH發熱衣和羽絨衣真的

很舒適。

終於到了和柳井先生（ＵＮＩＱＬＯ創辦人）見面，拜託他成為贊助商的那天，我有點緊張，但還是穿上米色套裝打起精神前往會面。

雖然我見到柳井先生時，他很驚訝地說：「這樣一個小女生自己去爬山嗎？」但我仍然很努力地傳達自己的熱情。

一直聽我說話的柳井先生非常紳士，言談之間充滿善意，我真的很開心，當天就請快遞把我手寫的感謝函送給他。

「感謝您百忙中撥冗與我見面，並傾聽我的想法，在此致上萬分謝意。」

最後ＵＮＩＱＬＯ成為贊助商，我離珠峰又更進一步了。

這麼說並非我謙虛，但是我認為之所以有這麼多人支持我，不是因為

「我很厲害」，反而是完全相反。

大家感覺到「這個孩子有很多可能性，但還少了點什麼」所以才會想說

「如果有我能幫得上忙的地方，就幫助她吧！」

想著想著，就讓我回想起小學的時候，化學老師說「妳明明可以做得更好」那句話。

有人認為「我明明可以做得更好」。

為了回報這些人的恩情與期待，我只能真的「做到最好」。

這也是我「絕對要成功登珠峰」的理由之一。

▲ 夢想最大的敵人是軟弱的自己

放學後到健身房訓練，晚上回家之後準備考試。

早上慢跑、洗完衣服之後去上學。

每天過著這樣的生活，眼看就要進入冬季，攀登南美洲最高峰阿空加瓜

山的日子也終於逼近。

二〇一四年十二月十八日，期末考的最後一天，我下課之後就直奔成田機場。

目的地是阿根廷的布宜諾斯艾利斯，沒有人來送機，我就這樣開始了前往珠峰的計畫。

那是一段飛往地球另一端的長途班機。抵達當地之後，我加入由各國登山家組成的隊伍，前往阿空加瓜山的基地──驢子廣場（Plaza de mulas）。包含我在內共有二名女性，七名男性。

聖誕節前夕的基地就像慶典一樣熱鬧，我在那裡度過十八歲生日。

那天是我的生日，而且一直想做的事情終於開始啟動了，照理說我應該很興奮才對，但是不知道為什麼心情感覺很沉重。

這是我出生以來，第一次真的一個人到國外旅行。

大家喝著酒，隨著拉丁音樂起舞，但未成年的我不能飲酒，再加上我是「一群大人裡的一名少女」所以和大家有點隔閡。

更何況地處南美，大家都用西班牙語交談，儘管我已經去過很多國家旅行，在這種沒有同伴、英文也不通的狀況下，真的覺得好寂寞、好有壓力。

那時候在基地裡，我想起香港的父親。

日本友人的臉孔也浮現出來。

想起為了鼓勵我，每天寫信給我的好友。

當然，我沒有跟任何人連絡。

老天就像是對我落井下石一樣，入山第三天，隊員當中另外一位女性因為身體不適決定撤退。也就是說，我必須在整個隊伍只剩下我一個女生的情況下登山。

我國中的時候就讀過十七歲登頂珠峰的尼泊爾女登山家寧多瑪・雪巴（Nimdoma Sherpa）的新聞，而且深受感動。因為她，我燃起了挑戰珠峰的強烈動機。

年紀輕輕就失去雙親的她，想藉由展露自己不畏貧寒的姿態，給予有相同境遇的孩子勇氣。報導中也寫到，她一邊與「明明就是個女的」這種偏見

奮鬥，最後成功登頂，這一點也讓我印象深刻。

和男性相比之下，女性登山家體型小、體力較弱，有很多先天不利的缺點。山上不方便上廁所，而女生又有生理期的問題，偏偏時間點很不巧，我剛好也碰上生理期。

或許是因為身體狀況讓我變得比較感性，所以在阿空加瓜山哭了好幾次。雖然才活了十八年，但是我幾乎像是「一生中從來沒有哭得這麼慘過」般地嚎啕大哭。

全然陌生的環境。

孤獨與膽怯。

除此之外，更可怕的是不安。

想到幫我加油的朋友、支持我的人對我的期待，自己決定的事情突然轉變成「我能做到嗎？」的不安。漸漸膨脹到足以吞噬這個計畫和自我的這份不安，席捲而來。

「接下來還有漫長的道路等著我。雖然是為了自己而開始的事情，但是

我真的辦得到嗎？我真的堅強到，即使是自己一個人承受痛苦也能撐過去嗎？」

▲ 擁有全世界最高海拔畫廊的藝術家

我內心隱藏的軟弱，正在阻礙我實現夢想。這是連我自己都沒料想到的障礙。

當我與不安、軟弱搏鬥，覺得自己快要輸了的時候，遇見一位藝術家。

米格爾・多拉（Miguel Doura）先生的畫廊，位於阿空加瓜山的基地，是金氏世界紀錄認證「全世界海拔最高的畫廊」。在一個比富士山還高的地方，陳列著畢卡索般色彩豐富的繪畫。米格爾先生是位畫家，同時也是多次

登頂阿空加瓜山的登山家。

我雖然沒有成為專業登山家的打算，但是我受到很多登山家影響，其中對我的影響最強烈的就是米格爾先生。

他的作品擁有一種力量，直達我混亂而顫抖的心靈，他的畫不只美麗，還能傳達故事。

大概是因為他並不是直接描繪所見的事物，而是加入自己的觀感吧。譬如他描繪的樹木，有些向天空延伸宛如夢境，有些樹枝被風吹斷就像脆弱的心靈。

米格爾先生跟我聊了很多事情。天南地北怎麼聊也聊不完，我們把睡袋拖到帳篷外，一邊眺望數之不盡的星星一邊聊天。

雖然他的年齡比我父親還大，但是有一顆非常年輕的心，有時候我們甚至聊到深夜。

在星空下，我們聽著西藏遊牧民族或印地安音樂，聊起很多事情的意義。

「為什麼人要登山呢？」

「人類為了生存，真正需要的究竟是什麼？」

身體隨著輕鬆的音樂擺動，隔著睡袋感受這粗獷的大地，和米格爾先生一起看星星，既像和哲學家對話，也像一位導師指引我人生的路。

儘管如此，米格爾先生並沒有回答我任何問題。

不過，我心裡的焦躁漸漸瓦解，感覺就像將解開謎團的提示交給我一樣，米格爾先生讓我得以凝視自己的內心深處與思緒。

因為米格爾先生，讓我再次確定「登山」這個決定，並且為了要登山，我必須變得更堅強。

堅強到可以戰勝自己的軟弱。

米格爾先生在黑漆漆的帆布上，用明亮的蠟筆描繪我，並且向我說明：

「真鈴燃燒著熱情，擁有很多的愛。不過，因為很多事情導致心裡出現裂縫，讓熱情稍微冷卻下來，所以這張畫有半邊下著淚雨。但是，真鈴的熱情和愛沒有消失喔！妳在內心深處仍有能下決心的堅強，淚雨的另一側，溫暖守護妳的人以及妳的希望都變成陽光普照大地。」

我的第一座世界七頂峰——阿空加瓜山，終於在二〇一五年一月三日登頂成功。

當時的畫，至今應該還在阿空加瓜山的畫廊裡。看著儲存在電腦裡的照片，現在的我和畫中十八歲的我並沒有太大改變，但我覺得那片淚雨已經消失了。

第 3 章 總整理

- 自己做決定、自己計畫、以自己的力量執行是我成為大人的功課。

A lesson on becoming an adult: decide for yourself, make plans for yourself and take actions for yourself.

- 不被別人強迫、擁有自己的「意志」是我最大的強項。

Having a strong "will" will be your greatest strength. Do not be forced by others.

- 自由就是要自己負責。

To be free means to take responsibility for yourself.

・把想做的事情列成清單，就會知道自己現在該做什麼。

If you make a list of the things you want to do,
you will start to see what you need to do now.

・大家會幫助「具潛力但是有點不足的人」，而非「很厲害的人」。

People cheer an "accomplished person"
and they support someone who "has potential but still lacking something".

第 4 章

珠穆朗瑪峰登頂
的試煉

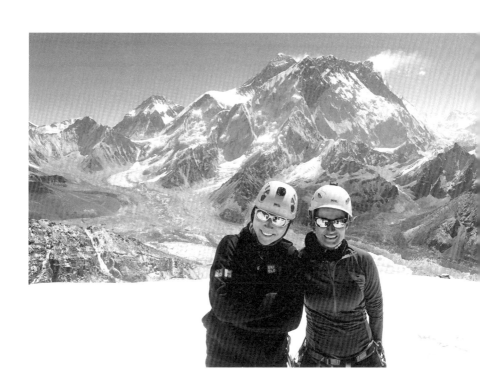

富士山——在全世界最美的山上鍛鍊

「目前攀登過的山之中，哪一座山最美？」

只要被問到這個問題，我都會毫不猶豫地回答富士山。富士山比珠峰還美，而且除了美之外，還有其他魅力。我在阿拉斯加的德納利山也見過非常美的景色，但降下初雪的富士山更美。

富士山的登山路徑上，有好幾座富士山本宮淺間大社的鳥居，山頂前的鳥居下，有著兩頭被雪染成白色的狛犬迎接登山客的到來。

人類與自然共存的獨特景致，風吹過之後凍得更扎實的積雪閃閃發亮，這片美景令人看得入迷。登完世界七頂峰之後，我現在還是會找友人一起去登富士山。

然而，富士山對我來說也是很嚴厲的訓練場。為了登珠峰我曾在富士山練習，那時跟著登山的老師埋頭攀登，卻在坡度很陡的地方被推下斜坡。

「試著用冰鎬[7]讓自己停下來！」

因為身體有繩子連著，所以不至於摔落山谷，但是用冰鎬自救（自我確保）實在很困難，我數度在深夜被推落陡坡，一邊放聲尖叫一邊練習。在黑暗中墜落，還要用冰鎬準確刺中可以支撐身體的地方，這個技巧可不是那麼簡單就能學會。我失敗好幾次，每次都被繩子吊在半空中，然後放聲尖叫。

我從來不會因為自己正在做的事情感到痛苦，畢竟是我自己決定要做這件事，而且如果是為了達成目標必經的過程，那麼在中途抱怨實在毫無意義。

而登山這件事，除了登山本身以外，就連訓練也都很辛苦。空氣稀薄呼吸困難，在極度寒冷的環境中流失體力。在這種狀況下，還要背著重物持續行走數個小時，這種行為本身就很難讓人覺得「開心」。即

7：又稱冰斧，像十字鎬一樣的登山用具。

便如此，只要想到克服這一切苦難的「未來」，就可以一直挑戰下去，甚至還會覺得愉快。

打繩結、登山時的安全確保法、有效率的在雪地挖洞、在海拔高處吸氣的方法……

這些技巧都是日本山岳協會成員等眾多相關人士教我的。

無論在日本或國外，登山這個圈子都很小，誰想登哪座山、什麼人在何時登上某座山都會馬上傳開來。因此，我也曾經和接下來打算登珠峰的人一起爬過山。

「我也想登阿空加瓜山，所以希望剛登頂的南谷小姐給我一點建議。」收到這種訊息，我通常會回覆：「好啊！」有時甚至會和對方一起登山當作練習。

無關年齡或性別，教別人或者向別人學習，都讓我覺得很開心也很充實。

▲ 挑戰世界七頂峰

二〇一五年一月三日，新年過後沒多久我就完成登頂南美最高峰阿空加瓜山，同年夏天前往非洲最高峰吉力馬札羅山。明明是八月的非洲，我卻在到處都被白雪覆蓋的寒冷天氣中登頂。

那時候我已經確定「登頂世界七頂峰」這個目標了。

因此，十二月攀登南極洲最高峰文森山時，特別用心設計行程。朋友住在澳洲，所以我提早從日本出發先到澳洲，心想難得來這裡就先登頂澳洲最高峰科修斯科山。

完成後再從澳洲轉機飛到南極，如之前所述，我順利抵達文森山的山頂以及南極點。

二〇一六年三月終於可以先前往厄爾布魯士山，為登珠峰做準備。雖然厄爾布魯士山是歐洲最高峰，但是位處俄羅斯的卡巴爾達‧巴爾卡爾共和國。

剛進入三月的俄羅斯，遠比我知道的任何地方都還要寒冷。今年冬季比往年更嚴寒，我在出發之前就已經聽說，能在這個季節成功登頂的，二百人中大概只有五人。

體感溫度為負六十度，凜冽寒風吹得皮膚刺痛，比南極還冷。登山鞋底裝著磨得十分尖銳的冰爪[8]踏在結冰的山上，我在危險環境中，謹慎地向上攀登。

越是艱辛，抵達山頂時，在澄澈空氣中高加索山脈純白的美麗景致，越讓我難以忘懷。

▲ 加德滿都——令人難忘的雞肉料理

厄爾布魯士山通常是在夏季攀登的山。在登珠峰前，為了讓身體習慣寒冷與高海拔環境，必須要有在冬季攀登高山的經驗，因此我刻意把厄爾布魯士山排在登珠峰的前一站。

冬季的俄羅斯天氣非常嚴寒，遲遲沒有登頂的時機，日期不斷延後，一直拖到「再不回日本就無法前往珠峰了」的最後一刻。

我在三月二十一日的晚上離開山屋，於翌日二十二日早上九點登頂，接著立刻下山，搭乘當天的飛機飛回日本，行程非常緊湊。偏偏在這種時候，轉機不順利，只能在杜拜停留一晚。

結果，回國之後到前往珠峰只隔二天。剛好那二天都有安排演講；透過

8：金屬製的爪子，是一種裝在鞋底的登山用具。

報導有越來越多人知道我的挑戰計畫，漸漸有人希望，我能將這些經驗和登山愛好者或同年齡層的人分享。

二〇一六年三月二十八日，我迅速打包行李，再度搭上飛機，目的地是加德滿都——位處珠峰入口的城市。

美國商業登山隊組成一支十三人的登珠峰隊伍，大家都是在加德滿都第一次見面。珠峰真的是海拔非常高的山，首先必須先搭乘國內線飛機前往二八四〇公尺的城鎮盧克拉，再花大約兩週的時間，從盧克拉徒步前往海拔五三〇〇公尺的珠峰基地。

我們計畫先從基地攀登至海拔六一一九公尺的羅布崎東峰適應高地環境，再回到基地準備登珠峰。

在山上可分為身體與精神兩種痛苦，而精神上的痛苦比身體更劇烈。身體上的痛苦可以靠毅力撐下去，但精神上的痛苦卻會減損毅力。就像在阿空加瓜山時，自己的軟弱成為阻礙一樣，在這裡也會因為不安而妨礙自己前

進。

然而，在加德滿都徒步前往基地時，我遇到預料之外的障礙；都還沒開始登山，我就嚴重食物中毒。

那天，其他成員都帶著三明治去登山，我留在帳棚裡寫要給雜誌《Wandervogel》的連載原稿，所以只有我吃了中午訂購的腐壞雞肉，超乎想像的痛苦就此展開。

腸子像抹布一樣，一下被擠成一團，一下又被拉扯，「噗嘰」一聲宛如撕裂般的地獄痛楚隨之而來。因為太痛，我邊哭邊爬向廁所。

體力被吞噬的一乾二淨，就算勉強吃東西，也會馬上被排出體外。我每天都服用自己帶來的正露丸，但肚子裡的細菌沒有被擊退，就連水都喝不下。

我變得越來越瘦弱，連腿都很明顯變細。

這個狀況持續一週時，我心想：「該不會要死在這裡了吧！竟然因為這種小事就不能登珠峰⋯⋯」就連心靈都變得很脆弱。

民族特性與「不必要的自尊心」

加拿大的隊友法蒂瑪，一直安慰、鼓勵脆弱的我。

我是這次隊伍當中最年輕，而且唯一的女性。法蒂瑪大概和我母親同齡，她是第三次挑戰珠峰的前輩，幫了我很多忙。

我和法蒂瑪很快就變成好朋友，相較之下，其他十一位男性隊員就散發出令人難以接近的氛圍。

登山本來就是男性社會，我在這裡又是十九歲的小女生。二○一五年雖然已經進入早稻田大學，但這些以前是軍人、警察的男性隊員，年紀和我最接近的人也已經三十五歲，從他們的角度來看我只是個「女孩」吧！

登珠峰需要累積訓練與登山經驗，而且還要準備龐大的經費，可能因為這樣，所以很多人都擁有「世界第一高峰」珠峰等級的強烈自尊心。

或許是因為這裡有很多在商場獲得成功的人，所以他們的企圖心都很強，有好幾個人都表現出「想踩在別人頭上」非常自以為是的態度。

其中有一個態度很差、被大家討厭的隊員，很愛說別人壞話。尤其是瞧不起前進速度較慢的中國隊伍，還會說一些種族歧視的話，聽了很令人生氣。

我很反對種族歧視，但不同國家、種族的確有所「差異」。

登山除了有像我參加的這種商業隊伍以外，也有很多來自各國組隊參加的登山隊。尤其是亞洲人不太會和其他國家的人一起組隊，所以從這一點來觀察，亞洲的登山隊伍會展露出各自的民族特性，真的非常有趣。

日本人被稱為「神風特攻隊型」，也就是說「無論天氣有多糟，決定今天出發的話就死也要成行！」個性非常認真。

韓國人比日本人理性，而且登山技術也較佳，但是我聽說他們會為了和其他隊伍競爭，選擇較困難的路線，最後很多人因此送命。

中國人則是「不懂技巧也無所謂型」，完全不管自己有沒有能力，先去再說。

無論天氣多惡劣都不會放棄前進這一點，俄羅斯人也一樣，但是和日本人拚命的方式稍微不同。當整座山一片白茫茫，已經無法前進時，日本人會

提起精神，以必死的決心前進，但俄羅斯人只會低聲喃喃自語：「ＯＫ！走吧！」然後平靜地前進。和亞洲人不同，非常沉默寡言卻又很亂來。

我的隊伍是多國籍登山隊，大家為了登珠峰這個共同的目標，必須一起行動長達六十天，所以一定要團結。「登山期間不需要考慮其他事情、不做無謂的行動，只要一心想著登珠峰這個目標就好。」幾乎所有隊員都這麼想。

但是，這對我而言實在太無聊了，所以我總是跑到其他隊伍的帳篷去吃晚餐，和其他人聊天。

對我來說，登珠峰不是賭上自尊心的目標，而是成長與尋找自我的一部分。**雖然以輕鬆的心情無法完成這件事，而且我也會很努力去做，只是不必那麼緊繃。我不想錯失和世界各地的人交流、交朋友的機會。**

把精神集中在目標上，對自己有自信固然重要，但是應該不需要奇怪的自尊心才對吧！

▲ C2營地——撤退率50%，嚴峻的登山行動

登珠峰不能從基地出發之後，就依序前往 C1（營地1）、C2、C3一直往上衝。

從基地抵達 C1 之後，必須再回到基地。從基地前往 C1、C2 之後，又要再回到基地。像這樣重複好幾次回到基地的過程，出發之後又回到起點。只有登頂那天，才會從 C4 直接攻頂。

藉由數次往返基地，讓身體習慣這驚人的高海拔。

珠峰山頂的海拔為八八四八公尺，東京的平均海拔為四一‧三公尺，而飛機飛行的區間距離地面一萬公尺高，從這樣來看，珠峰離天空比地面更近。如果在平地的人，突然以氣球或其他方式被帶到珠峰山頂，應該會出人命吧。

在登山時送命的原因，不只有墜落、雪崩或遇難，高原反應也會帶來很

大的風險。

程度較輕的高原反應，就是經常聽到的「高山症」，會出現嘔吐或頭暈等症狀，嚴重的話會有腦部腫脹、肺部積水甚至死亡的情形。

而且登山不能一直不動，要在令人痛苦的稀薄空氣中，背著重物攀登懸崖峭壁，無論怎麼準備都準備不完。

為此，必須來回基地數次，最後登頂時等於已經攀登珠峰好幾次了，所以才會需要六十天這麼長的時間。

再加上珠峰的基地到 C1 之間有冰瀑這種冰河形成的難關，因為經常崩塌，所以發生死亡事故也不稀奇。我們三度往返冰瀑，接著在 C1 到 C3 之間適應高海拔，都完成之後才終於開始最後的適應環節。

首先，要從基地一口氣登到 C2。這樣寫看起來好像沒什麼，但是跳過一個營地，其實難度很高。就算你中途覺得「我不行了」，營地與營地之間也沒有可以停留的地方，只能一鼓作氣地走完。

從海拔五三〇〇公尺的基地，一口氣前進到海拔六五〇〇公尺的 C2 營

地，快速前進也要花六個小時。雖說海拔只增加一千公尺，以距離來看，有時可能是三公里，但有時甚至長達十公里。為了避開難關，尋找可以踩穩的地方，登山本來就會成之字形前進，所以直線距離一公里的地方，要走三公里才能到並不稀奇。

除此之外，天氣的影響也很大，為避開颶強風、有崩塌危險的地方，距離又會改變。我必須慎重地踏出每一步。

就算大家的目標都是登珠峰，不過還是會有將近半數的人在途中放棄。

真的很想登頂，歷經重重準備，最後還是必須放棄，珠峰就是這樣一座遙不可及的高山。

「如果這麼辛苦的話，那就算了。」有人這麼說。

「我想回到家人身邊，享用美食。」有人因為這樣放棄。

有很多人因為精神狀況嚴重不佳而脫隊，也有很多人因為體力不支而放棄。我們的隊伍在這個時間點，也已經有兩位隊友脫隊了。

抵達 C 2 營地時，隊伍分成兩隊行動。雖然最後全員都必須回到基地，不過身體狀況不佳的法蒂瑪等數名隊友已經先回基地；而我和其他尚有體力的數名隊友，則先到海拔七三〇〇公尺處搭設 C 3 營地後，再回到基地。

▲ C 3 營地——令人心碎的事件

我從小就認真學習游泳，一直都保持良好的運動習慣，而且自從決定以登珠峰為目標之後，也持續進行非常嚴格扎實的訓練，所以自認算是體力很好的人。

現在指導我體能訓練的教練，至今培育出許多獲得金牌的柔道選手，就連她都說：「真鈴擁有令人無法置信的強健體魄呢！」

此時，我已經停止腹瀉，所以開始大量進食補充熱量，振奮精神朝C3營地前進。抵達海拔七三〇〇公尺左右的高度時，發現已經有很多隊伍在此安營紮寨，但我們沒有停下腳步，一直走到海拔七五〇〇公尺左右才搭建C3營地。也就是說，我們將在只有一隊人馬的空曠營地中度過一晚。

極度稀薄的空氣與滲入骨髓般的寒意。

因為呼吸困難導致我難以入眠，我的營友法蒂瑪先行下山這件事，也讓我感到害怕，實在無法熟睡。

我想就是這樣，才讓我發現到營帳內的不對勁。

半夜，一名雪巴人潛入我的營帳。那名男子已經半裸著身體，雙手攀上睡袋，意圖偷襲我。

當時我心想，如果這是一場惡夢就好了。我努力發出聲音想向外求援，但不知道是不是大家都睡死了，沒有任何人聽到我的聲音。

雖然害怕這名男子對我意圖不軌，但若貿然衝出營帳，很有可能會摔下山致死。我想抵抗，但是稀薄的空氣導致身體完全無法按照自己的想法移動。

儘管如此，我還是用盡所有意志力與體力把對方擊退，好不容易才把他趕出營帳。平日嚴格的體能訓練，在這個時候派上用場。

對攀登珠峰的人而言，習慣在高原活動，能夠幫忙搬運食物與氧氣瓶的雪巴人是不可或缺的存在。也就是說，雪巴人必須是能夠託付性命、值得信賴的人才對，沒想到對方竟然暗地裡謀劃著這種令人難以想像的事……

我因為打擊過大，完全睡不著覺，隔天早上也走不出營帳。領隊似乎因此發現事有蹊蹺。

回到基地後，領隊詢問這名雪巴人事情的經過，他卻卑劣地撒了彌天大謊。

「應該是因為海拔太高出現幻覺了吧！我只是想幫助她而已。」

我覺得非常受傷。

也覺得非常失望。

「為什麼他可以如此輕忽一個人的感覺呢？這個人難道不知道我也是活生生、有血有肉的人嗎？」

我看著這名完全不認為自己有錯的雪巴人，心想：「這個人該不會理所當然地，用同樣的方式對待尼泊爾的女孩吧？」原來這個世界上，有上次在貢嘎山送我瑪瑙項鍊的雪巴人，但也有這種可怕的人。對我而言，真的是莫大打擊。

雖然這名雪巴人立刻被解雇，但我內心的傷痛不可能因此痊癒。悲傷、痛苦，卻又無法對他人訴說，我只能一個人承受這些難過的情緒。

整個世界就像是要對我落井下石一樣，領隊又告訴我：

「因為那件事，所有雪巴人都說不想再幫妳了，如此一來，恐怕很難登頂。」

當時，我真的啞口無言。領隊是那種只會闡述事實，並且冷靜提議：「不如我們這樣做……」的人，然而，在這種狀況下我真的覺得他太過分了。

我明明沒有做錯任何事，為什麼非要遭受這種令人心碎的對待呢？我要為了這種事而放棄登頂珠峰嗎？

「如果妳真的想登頂，就只能靠自己了。」

領隊以平淡的語氣告訴我這番話的時候，我邊聽邊在心裡想著：「等著

瞧，我絕對要成功登頂！」

我在基地與法蒂瑪重逢，她因為高原反應而心跳減緩，雖然很遺憾但也只能決定撤退。

大家一起吃飯的時候，有一位六十五歲的男性，本來以為他只是咳了一聲，沒想到卻咳出滿桌的血，隨後馬上就被直升機運下山。

如此一來，登山隊只剩下九個人，氣氛凝重不已。

▲ 即使如此也不能放棄的理由

五月十五日，天氣終於轉晴，我們在早上三點從基地出發，經過冰瀑，

一鼓作氣登上 C 2 營地。

接下來終於要邁向登頂之路了。此時，好不容易才找到另一位雪巴人來幫忙，我努力吃下能量棒並大量飲水，隨時準備出發。雖然氣候嚴寒，但登山必須持續使用全身肌肉，所以補充水分非常重要，不只為了防止脫水引起的中暑或肌肉痙攣，也為了保持體能與耐力，飲水都是不可或缺的一環。

十六日那天我們順利抵達 C 3 營地，在營地度過一晚，不過由於天氣變差，十七日仍然在 C 3 營地等待出發時機。

那天的天氣差到完全無法往 C 4 前進。

當大家正在討論：「可能要在 C 3 營地住兩晚了吧！」團隊經理人就決定整隊人馬都必須返回 C 2。他對大家說明，我們位處比一般 C 3 區域還高的位置，隨時有被捲入雪崩的危險。

團隊經理人不同於一起登山的領隊，經理人就像是整合公司派遣過來的司令官一樣。

我們的團隊經理人原本是排球教練，曾幫助美國隊數度獲得奧運金牌。

登山要看老天爺的臉色，無法依照預定日期登山這種小事可以說非常理所當然。

他擁有卓越的領導能力，從頭到尾只顯露自己的專業精神，很少讓人看到他私底下的一面。他的確非常專注於自己的工作，在營地的時候會一直待在可以收到氣象以及各種資訊的帳篷裡，登山者在登山時，他也完全不睡覺，隨時準備出動。

「明明只差一步了，卻怎麼樣也無法靠近珠峰。」

雖然這種心情很煎熬，但專家中的專家已經下決定，我們只能遵照經理人的指示。

整隊人馬再度回到 C 2 營地等待攻頂時機。

「各位，真的很抱歉，我已經不行了。」

在 C 2 營地等待登頂時，一位美國男人說完這句話就趴在餐桌上嚎啕大哭。身高二公尺的他，是個充滿自信的帥哥，態度也很傲慢。感覺他如果是國高中生，應該會去霸凌別人。

他曾經發下豪語：「我已經是第三次挑戰珠峰了，這次一定會成功！」而且出發前公司發下豪語的同事還幫他舉辦了盛大的宴會。

這樣的人卻得了傳染病，不只咳嗽還全身疼痛、無法入眠，無論登山或走路都很痛苦，最後終於開口說：「我已經不行了。」

看著他像嬰兒一樣放聲大哭，一直說：「好不容易才走到這裡，真是不甘心！」我不禁再度心想：「珠峰真可怕啊！」

大家都抱著「一定要登頂珠峰！」的決心來到這座山。

沒有任何人被逼著登珠峰，每個人都是依照自己的期望，利用自己的時間、金錢，借助眾人的力量，把自己推入這嚴苛的環境之中。

如果這些痛苦都是自找的，那就只能相信自己繼續前行。

我們唯一需要的就是鬥志、忍耐和克服困難的力量。

還有「要做就趁現在！」的毅力。

無論發生任何事，都不放棄登頂的理由，只存在自己心中。

在 C 2 營地，包含那位美國男人在內，共計二人放棄。最後我們的團隊只剩下七人，繼續等待登頂的機會。

在營地等待時，我為了保持體力完全不做無謂的活動，飲食也非常小心謹慎。雖然說飲食一樣都是攝取能量棒或乾燥的速食拉麵、點心，但我還帶了大量的營養補充品，隨時補充乳酸菌與維他命C，就連酵素都有。我住在香港時，就對營養補充品做過徹底研究。

因為吃得少，所以就算去上廁所，該出來的東西還是沒出來，很多人為此痛苦不已，但我完全沒有遇到腸胃不好、感染寄生蟲的情況，得以一直保持健康，應該就是因為我像魔女一樣大量吞服成堆的營養補充品吧！

▲ 珠穆朗瑪峰——與自己相遇的地方

五月十九日，我再度來到C3營地，天氣稍微回穩，這次一定要成功登頂。然而，團隊經理人又不讓我們出發了，不僅如此，還要我們再度回到C2營地。

「為什麼？」登山隊裡議論紛紛。

我們一直在等，那天雖然不是晴天，但其他隊伍都陸續前進，完成登頂了。

「一直等下去，該不會之後都沒機會登頂了吧？」

「經理人總說安全第一，是不是謹慎過頭了啊？」

然而，那天出現意想不到的波折。

像珠峰或蒙布朗山這些有名的山，都會發生「塞車」的情形。畢竟是全世界登山家都嚮往的名山，而且有季節限制，所以登頂的人數非常多。

如果天氣不好持續一段時間，突然放晴時，就會有很多隊伍都集中在那

一天登頂。結果就會跟在週日登高尾山[9]一樣，大家只能緩慢前進。

若是發生在高尾山還不成問題，大家可以聊聊天、吃個豆沙包，頂多只會覺得有點煩躁而已。然而在這麼高的山上，這種情況會讓登山者曝露於高度危險之中。

一直在零下的氣溫中原地踏步，登山者凍傷的風險就會增加，而且氧氣瓶裡的氧氣也會消耗殆盡。

我之後才聽說，那天受到塞車現象的影響，等了二個小時才登頂的登山者中，有很多人因為凍傷而不幸失去手指或鼻子。

五月二十一日，團隊經理人終於決定讓我們登頂。其他隊伍早就已經下山，只有我們這一隊一直在等待。

「全力以赴的一刻終於來臨了！」

我雖然很興奮，但也絕不允許自己出現任何失誤。這一路走來雖然既漫長又艱辛，但我告訴自己：「現在已經沒有時間覺得辛苦了！」

我們再度於C3營地度過一夜，二十二日早上五點三十分就出發。我狀態絕佳，踏著輕鬆自在的步伐，甚至和隊伍裡走最快的人，一起用高速登頂。

抵達C4營地時，海拔已經有八千公尺。身處於海拔如此高的地方，我卻沒有頭痛症狀，不戴氧氣面罩也沒關係。因為從十九日到二十一日這三天都在C2營地等待，反而讓身體獲得適應高處的機會，我認為這也是一種幸運。

攻頂之前，雖然只在C4的營帳中睡了幾個小時，但我因為熟睡而精神飽滿。一起床就埋頭檢查裝備，開始準備登頂。

在極度乾燥的環境中，大家都咳個不停，直喊著：「好難過，沒食慾！」但我的眼睛卻炯炯有神，一口又一口吃著蛋白棒，喀啦喀啦地啃著乾燥的速食麵。吃了二包我還覺得吃得下，所以又塞了滿嘴餅乾，然後繼續吃下媽媽

9：位於東京近郊的國家公園，天氣晴朗時可眺望晴空塔與富士山，素有「登山人數世界第一」的稱號。

在我出國前，幫我準備的珍貴營養餅乾「Calorie Mate」。當然，我也不忘補充水分，扎扎實實喝了一公升的水。

接下來可是要長時間登頂，必須盡量確保體內的熱量才行。此時，我一天大概攝取了四萬卡路里。

體內的每個細胞都想往前衝，看不見的能量不斷匯集在我身上。

晚上九點半，我們從 C 4 營地出發。

我們的最終目標就是珠穆朗瑪峰的山頂。

闇夜裡，只有我們這支隊伍在攀登陡峭的山崖。

朝著世界第一高峰的山頂，撐著冰鎬以登山鞋留下一步又一步的足跡，慢慢向上爬。

月光照亮整個喜馬拉雅山脈，雪白而閃耀的山脊，清透而美麗。

我在地球最高聳的牆上，一步又一步地前進。

終於抵達海拔八七五〇公尺的南峰時，正好旭日東昇。

黑暗褪去，從色彩繽紛的光芒中，我終於看到山頂。

那是我一直嚮往的地方。

那是為了讓我成為自己的地方。

世界最高峰——珠穆朗瑪。

淚水再也止不住，在距離山頂還有幾步的地方，我邊哭邊低語：「Beautiful」我被那難以言喻、美得令人出神的氛圍與 Euphoria（陶醉感）包圍，彷彿身置夢境。

二○一六年五月二十三日，上午五點。我終於抵達世界之巔。

無論是「為了某個人」還是「為了什麼事」，在這裡都毫無意義。

不需要任何語言，也沒有任何語言可以表達。

我想，那天在世界之巔，我遇見了我自己。

現在回想起來，一切宛如一場夢。對於自己已經登頂珠峰這件事，我一

點真實感也沒有。

當時因為沒有其他隊伍，所以我們在山頂停留了十五分鐘。我一直放在胸口保溫的智慧型手機，只拍了一張照片就沒電了，但我們都有確實拍下紀念照與其他照片。

用相機拍到的照片中，我最喜歡的就是珠穆朗瑪峰巨大的影子。

宛如覆蓋眼前袤廣的喜馬拉雅山脈一般，珠穆朗瑪峰巨大的影子呈現三角形，藍天上的白色月亮彷彿觸手可及。

寸草不生、連細菌也不敢靠近的異世界，空氣極度稀薄，當你必須用比平常快數倍的速度呼吸時，就會漸漸失去思考能力。

我當下的感想只有：「地球竟然如此美麗壯闊！」

完成珠峰登頂不久後，我的目標就轉向挑戰最後一座世界七頂峰，北美洲最高峰──德納利山。

這個世界還有好多事情等著我去學習。

第 4 章總整理

- 毅力可以提升體力。

Willpower has the ability to uplift your physical strength.

但是，切莫遺忘心理與身體息息相關。

You must never forget that your mind and body are connected.

- 把精神集中在目標上十分重要。

Focusing on your goal is important.

然而，過度堅忍就太無趣了。

However, being more stoic than necessary is boring.

你最需要的是相信自己辦得到的毅力。

You are the only one who knows why you aren't giving up no matter what.

無論發生什麼事都不能放棄的理由，只有自己才知道。

What you need to do is to tell yourself "I can do this!" in the most critical moments.

為了確實而安全地達成目標，
「靜待時機」也很重要。

Sometimes in order to accomplish your goals precisely and safely,
"being patient until the right time" is important.

第 5 章

死亡教導我何謂「生存」

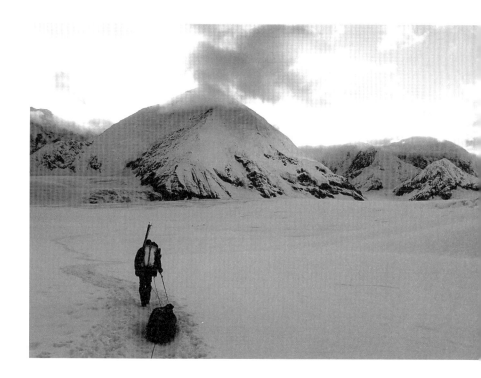

▲ 山教我的「生命課程」

二〇一五年九月，我在喜馬拉雅山脈的馬納斯盧峰，第一次看見登山者的遺體。那是世界排名第八高的山。

馬納斯盧在梵語中，意指「靈魂之地」。因為經常發生雪崩，死亡事故多，是難度很高的山，所以又被稱為「Death Mountain（死亡之山）」。對我來說，馬納斯盧是我第一座超過海拔八千公尺的山。

在馬納斯盧峰見到的遺體，被凍得硬梆梆，就那樣面朝下趴在地上。雖然我沒有靠近看，不過遺體上似乎沒有什麼傷痕。

「那是十年前因為滑落山坡而死的日本人喔！」

周圍的人這樣告訴我，讓我開始思考一些事情。

從滑落山坡到死亡這段時間，不得動彈的時候，他在想什麼呢？他怎麼會來登山呢？在遠離人煙的地方一個人死去，是什麼感覺呢？

雖然覺得很可憐，但比起同情和恐懼的情緒，心裡某個部分更傾向以平靜的心情看待這件事。

這是人類脫下來的殼嗎？

沒有生命的東西，就像個擺飾品一樣。

我想我在那具遺體身上，學習到人類若沒有靈魂和生命，就什麼都不是了。因此，能夠生活、微笑、對話、行動，光是這樣就已經是奇蹟、令人讚嘆的一件事。

下山後，我聽聞一起登山的夥伴，在 C 4 因為高原反應而過世。在內心感到悲傷的同時，我更深刻的體會，生死之間的距離近得令人驚訝。

在學校上課時，老師會將重要的事一遍又一遍的教導我們。

山這位老師的授課方式，大概也像在學校上課一樣吧。所以我在那之後，仍陸陸續續地在山中看到幾具遺體。

在珠峰，我見到剛過世的「新鮮遺體」。雖然已經結凍，但的確是幾天前才往生的遺體。

「啊，有遺體！」因為在登山途中已經遇見好幾具遺體，所以我並沒有特別的感覺。這些遺體毫無顧忌地倒在登山者前進的路上，甚至沒有埋起來。只要家人沒有要求「把遺體運下山」，遺體就會一直維持往生時的樣子。

閱讀登山小說時，會出現「無法回家的他，已經成為山林的一部分」這種句子，我這時候才知道，那不是詩意地描繪死亡，而是事實。

虔誠的雪巴人，絕對不會靠近遺體。他們只會從遺體身邊走過，所以遺體身上穿戴的東西都維持生前的原樣。在差點被襲擊的事件之後，有一段時間我身邊沒有雪巴人，所以有機會靠近遺體仔細觀察。

「他戴著什麼樣的手錶呢？」或者「啊，這雙靴子和我的一樣耶」我會像這樣觀察或者用手指戳戳看。因為幾乎什麼都留著，所以我也曾經冒出「數千年後，如果人類還存在，這些遺體就會變成考古學最佳的研究素材」之類的奇怪想法。

近距離觀察死亡就會充分感受到，從精子和卵子結合獲得生命，變成活生生的人類，這個過程簡直就是奇蹟，令人讚嘆。

「蛋黃裡會長出心臟、羽毛、嘴巴，然後變成一隻雞，就像在變魔術一樣！」

每次吃納豆生雞蛋拌飯的時候，我都覺得好不可思議。

既然上天賜予我生命，我應該要感謝這份奇蹟並且好好珍惜，這樣一想，不知道為什麼就覺得心情好愉快。

人一旦死了就什麼都做不了，但只要活著就會充滿各種可能。人的生命中有各種機會，而且也能把握機會行動。

只要認知到這一點，就會了解自己的人生十分重要，也能懂得體諒別人的人生同樣無可取代。

如果能了解自己和他人的生命一樣都是珍貴的奇蹟，嫉妒、互相傷害、紛爭應該就會自然而然地消失吧！

我會由衷這麼想，不只是因為親眼見到遺體，也是因為我自己就曾經面臨生死關頭。

第一次是在阿彌陀岳。

第二次是在挑戰最後一座世界七頂峰──北美洲最高峰德納利山。

山這位老師斯巴達式的生命教育，就是讓我「身陷死亡的恐懼」。

阿彌陀岳——生與死之間只有幾公分之差

二〇一五年三月，我從南美的阿空加瓜山回國，在高中畢業前夕，決定和日本的登山隊成員一起攀登阿彌陀岳。

阿彌陀岳是位於八岳連峰南側，海拔二八〇五公尺的山，所以我的計畫是「速戰速決」，當時抱著稍微練習一下的輕鬆心情前往。

然而，那天時間拖得太晚，登頂時都已經下午四點。

「不趕快下山的話，就要日落了，如果周遭一片漆黑，就只能在雪中挖洞睡一晚了。」

情況突然變得很緊急，我手忙腳亂地在隊伍最後方開始下山。我走在寬度不知道有沒有三十公分的積雪山脊上，被大家踩過的雪面變得亂七八糟很難取得平衡，再加上隊友催促「趕快趕快！」使得我的步伐開始失控，注意力也隨之下降。

走到一半繩子纏住腳，我抬起左腳想把繩子解開時，全身的體重都靠右

腳支撐。如果差幾公分，情況可能就會不同，但是當時我站在非常脆弱的積雪上。

腳底的積雪瞬間崩塌，我頭朝下滑落山脊。

在頭朝下又趴著的狀態向下墜落，什麼都看不見。我以非常猛烈的速度滑落，途中不知道撞到什麼，雖然還是趴著，但這次換成腳朝下繼續滑落。

快速墜落時我心想「如果有樹木的話，就可以勾到腳停下來了」、「但是如果有石頭的話，我就變成肉醬了」，途中雖然有撞到一些東西，但是卻沒有停止滑落。

「神哪，求求祢。我還不想死，請救救我！」

就在我拚命祈禱的時候，不可思議的事情發生了；在一個坡度很陡的底方，我終於停下來。

就像某個擁有巨大手掌的人，推了一把讓我停下來。

我雖然不是基督教徒，但是會讀聖經。

在香港那段混亂的時期中，也曾經學習冥想，甚至持續一段時間過著不只肉類、魚類，就連雞蛋、牛奶都不食用的純素生活。我當時覺得自己因此看見以前看不到的東西。

然而，回到日本之後，我也會正常吃肉，無論現在或過去都一樣沒有宗教信仰。所以，我真的不知道，當時為什麼不是向父母或好友求助，而是向神明祈禱呢？

之後，隨著登山經驗越來越豐富，我漸漸可以感受到包含人類在內，整個自然界的強大力量。因此，那個時候我祈求幫助的神明，或許就是大自然本身也說不定。成功登頂珠峰時，我也對著這股強大的力量祈禱。

兩週前，有兩名大學生死在阿彌陀岳，我也想過自己可能會有相同的命運，不過心底仍然堅信「一定沒問題」。

▲ 用盡全力活下去

以猛烈的速度滑落山崖，奇蹟似地停下來之後，我立刻站起來確認身體的狀況，

檢查有沒有哪裡受傷或是骨折。

所幸我能好好站立，雖然受到驚嚇但是沒有受傷，完全可以活動無礙。

「OK，沒問題。重新攀登回原點吧！」

我立刻朝著滑落的路線往上走。然而，積雪太深冰鎬派不上用場，我在積雪至腰部的狀況下完全無法前進。此時，我改變作戰計畫，決定下山。因為我一直有看地圖，所以大概記得路徑，也知道怎麼走會抵達山麓。

往下走一段時間之後，出現一片銀白的雪。然而，這鬆軟的雪層下，就是表面結凍的沼澤。一不小心踩錯位置，踏破雪層和冰層，就會跌入冰冷的水中。

「怎麼辦……」

我瞬間從背包裡拿出睡墊，鋪在積雪上，接著腳踩在睡墊上，一點一點的前進，每走三步就重新鋪一次睡墊；接下來就一直不斷重複用這個方法前進。

我當時真的很害怕；鬆軟的積雪上，到處都有漏斗狀的洞穴，從這些洞穴的深處可以看見沼澤的水。從旁經過，如果腳不小心陷進去的話……光想像都讓我冷汗直流。

就在重複這些步驟的時候天色變暗，因為視線不良而無法再前進了。

我在雪中挖洞，裹著睡袋打算睡覺。

因為太冷而不停顫抖，完全睡不著，就算加上打盹，大概也只睡了十五分鐘而已。

我為了抵禦寒氣，把睡袋的拉鍊全部拉上，連臉都沒有露出來，但我知道有什麼東西朝我靠近。這個不明生物在周圍聞了一圈，最後離開了。

早上，我從睡袋鑽出來，發現雪地上有點點足跡，應該是野生動物吧！

對這隻動物來說，我就好像突然出現的一條巨大毛毛蟲，牠一定覺得很不可

思議吧！

我再度站在雪地上，開始前進。當時又餓又渴，只能吃雪來填飽肚子。

雖然很想喝水，但因為別無選擇，只能以現有的東西將就一下。

因為急速前進手心開始出汗，所以我先把手套脫下來，把背包裡的膠帶纏在手指上，再套上一層手術用的薄橡膠手套，最後才把手套戴回去。之所以這麼做，是因為如果手套被汗水沾濕，就會結凍。因凍傷失去手指或鼻子，對登山者而言是很容易輕忽的問題。

只能靠自己了。**既然如此，就要動員我所有的鬼點子、方法、毅力、體力繼續走下去。**

「絕對不能死在這種地方。我還有很多事想做，而且還沒登上珠峰！還沒生小孩！」

這些強烈的想法，變成我無論如何都要平安下山的動力。

快接近瀑布的時候，我聽見轟隆隆的聲音，也看到直升機了。

「救救我！我在這裡！」

雖然我大聲喊叫，但對方並沒有發現我。等直昇機再度飛到附近時，我喊得更大聲，並且大力揮舞冰鎬，最後平安獲救。

其實，在我滑落山脊之後，當地的救難隊伍馬上就循著雪地上的痕跡來尋找我。

然而，他們在推測停止滑落的位置沒看到本應等待救援的我，卻發現行走的足跡。救難隊判斷我應該還活著，因此隨後追來，但由於我前進的速度太快，他們追不上只好叫直升機來救援。

我之所以會這麼急，是因為想自己走到山腳。我曾經聽說如果出動民間的救援直升機，最多可能要花費數千萬日圓。要是對方要求我支付這麼龐大的金額，一定會造成父母的困擾，而我當初說要自己想辦法登珠峰的計畫也就泡湯了。

當時我判斷應該可以在太陽下山前回到公路附近，心裡不斷祈禱：「拜託不要讓我判斷應該可以在太陽下山前回到公路附近，心裡不斷祈禱：「拜託不要讓我搭上直升機，靠自己走回去！」儘管如此，直昇機一來，我還是大聲呼救了……

剛好碰上警用的直升機，實在是太幸運了。

▲ 對待生命的責任

在阿彌陀岳的事故之後，我陷入非常嚴重的自我厭惡。

我當時真的覺得非常恐懼，獲救之後也鬆了一口氣，但是也好氣自己的愚蠢。

以安全第一為優先的登山活動本來就應該更加慎重，如果不能早一點登頂就應該往回走。我深刻了解到，這次意外原本靠自己的判斷就能避免。

平常走在路上也不是「絕對不會死」的百分之百安全，我們不知道什麼時候會發生意外或災害，也不知道什麼時候會生病。無論是十八歲還是八十歲，

人類能活著都是奇蹟，畢竟只要稍有差錯就會死亡。

更何況，山林又是危險場所。因此，我告訴自己，百分之九十九要靠自己小心謹慎、充分準備，好好保護自己。

這是獲得生命的人應有的責任，必須對自己活著心存感謝才行。

「自由與責任密不可分」這句不知道在哪裡聽過的話，已經在我心裡生根。

然而，山給我的考驗還沒結束。

在最後一座世界七頂峰——北美最高峰德納利山，我再度面對死亡。

阿彌陀岳的意外，我本來可以自己預防，然而德納利山的意外，卻是防不勝防的自然威脅。

面臨自己再怎麼小心謹慎也無法避免的強大力量時，我再度思考生命的意義。

▲ 德納利山——長達九天的暴風雨與死亡覺悟

北美最高峰德納利山，過去被稱麥金利峰。

二〇一五年，美國政府以阿拉斯加州使用的稱呼「德納利」作為正式名稱；在阿拉斯加原住民的語言中，意指「偉大的」。

我的最終目標珠峰，海拔八八四八公尺，而德納利山為六一九〇公尺。

光看數字的話，比我第一座登頂的阿空加瓜山（海拔六九五九公尺）還低。

然而，德納利是非常巨大的山。

珠峰的山腳西藏高原，本身就已經高達海拔五千公尺，也就是說「起點本來就很高」。

然而，德納利的山麓，海拔只有六百公尺，也就是說，在比日本輕井澤還低地方，聳立一座又高又大的山。植村直己先生在此登頂後就失蹤，大家都說這是一座很難對付的山。

對我而言，在這座山上，我將會完成世界七頂峰登頂的挑戰。

我確信自己一定能完成登頂。雖然從珠峰回國十天後又再度出發，緊湊的行程導致身體還很疲勞，不過我還是樂觀地認為「身體已經習慣高海拔環境反而是件好事」。

登德納利山必須先前往阿拉斯加州的安克拉治，當地正值二十四小時日不落的夏季。

從山腳下的城鎮塔爾基特納飛往德納利的登山基地，徒步需要兩週的時間，而搭乘小飛機只要一個小時就能抵達。我選擇搭乘小飛機，不過第一天因為下雨又起霧所以停飛，導致隔天才抵達登山基地。

我和隊友之間用繩子相連，從基地前往 C1、C2。

這裡不像登珠峰那樣有雪巴人幫助，因此，我們必須在身上背著重達二十公斤的背包，並且自己用雪橇拉食物與搭營帳的備品。和前往南極點時一樣，如果隊友身體不適必須幫忙分擔行李的話，雪橇就會變得更重。

德納利的陽光不知道為什麼比南極還強烈，或許是因為超過可吸收的紫外線量，我的皮膚上長了一顆一顆的疹子。

不知道是不是因為疲勞的關係，團隊氣氛也很詭異，再度讓我感覺到登山這個環境真的是男性社會。

也就是說，有人認為：「這樣一個小女生竟然來登德納利山，真是太狂妄了。」

尤其是我還很衰的和強烈鄙視女性的現役美軍成為室友。

這位嚴厲的中年軍官，一開始就說：「從帳篷裡的這條線開始是我的地盤，妳不准靠近！」採取完全零好感的預設立場。

再加上他還會吹噓自己在軍中職位很高，或者用一副快哭出來的樣子抱怨：「啊，我好累，身體太疲勞，真是累死我了。」

然而，這位惡軍官令人討厭的感覺其實根本算不了什麼。

當我們終於抵達 C４時，暴風雨來了。

從 C４準備攻頂那天，氣象預報說是晴天，卻突然出現暴風雨。

風速最快甚至高達每秒六十公尺，根本無法攀登。颱風的新聞報導中常常看到雨傘或看板被吹走的畫面，而這場暴風雨的強度完全不是颱風可以比

擬。況且我們位處山上，如果被吹走就會從斷崖以倒栽蔥的姿勢墜落。

我們無法離開帳篷一步。

完全無法採取行動，為了保存體力只能啃著能量棒，和散發詭異氣氛的惡軍官一起默默窩在帳棚裡，實在是太痛苦了。

就在我想著「怎麼會變成這樣？」不久之後，連帳篷都變得不再安全了。雖然營釘打得很深，還加上螺絲固定得非常嚴密，但由於風勢越來越強，帳篷被吹走也是早晚的事。

我們趁風勢減弱的短暫空檔，開始築牆。用鋸子把硬得像岩石一樣的雪塊切成磚頭，堆疊成和我身高差不多的擋風牆。堅硬的雪磚非常沉重，兩人分工合作，每堆好一塊就用柔軟的雪補強。本來認為「啊！終於完成了！」並且鬆了一口氣，沒想到隔天早上擋風牆就完全崩毀。像被投擲炸彈一樣，現場一片狼藉，只剩下雪做的瓦礫小山。

因此，從一大早開始，只要風勢稍停我們就會趁機重新築牆……一直不斷重複這個過程；這樣的日子，竟然持續了九天。

我們隊伍有兩頂兩人帳和一頂三人帳，總共有三頂帳篷。「因為看起來最堅固」所以紮營在最外側的三人帳，在第七天就被吹走了。

風勢很強，所以無論哪個帳篷，隊員都採「對角支柱」的姿勢從帳篷內側撐著，但因為營柱斷裂，所以帳篷還是被吹走了。畢竟已經連續苦撐好幾天，一時大意放鬆力道也無可厚非。

失去帳篷的三位隊員逃入我和惡軍官的帳棚內，但他們身上的物資也都一起被吹走了。

不只手套、睡墊、睡袋等在山上用來保命的物資被吹走，也有人因為寶貝兒子的照片不見而失落不已。

他們因為遭受打擊而蹲在地上縮成一團，但若對角支柱的支撐位置沒有守好，這次就換我們這頂帳篷被吹走了。

那三個人在睡覺的時候，我和惡軍官徹夜撐著帳篷；以全身的體重加壓，用力到脖子都快要沒感覺了。儘管我強忍身上的疼痛全力支撐帳篷，但營柱還是斷裂了。不知道是不是風的關係，帳篷的拉鍊自己打開，這下我想真的

要死在德納利了。

我一開始就向神祈禱：

「拜託請救救我，我還有好多事想做。」

我一直哭邊祈禱，悲嘆：「明明是最後一座七頂峰，沒想到卻遇到這種事！」心想就這樣死掉的話，我一定會死不瞑目。因為我還沒好好向心愛的父親與好友們道謝。

就算要死，我也不能忍受默默地從他們眼前消失，所以決定用衛星訊號，在社群網站寫下最後的留言。

我留給爸爸：「以後可能無法跟你說這句話，所以現在先告訴你，我愛你。」

留給好友與友人：「我從來沒有這麼恐怖的經驗，我想或許我真的會死，抱歉讓你們擔心了，謝謝你們一直陪在我身邊。」

九天後暴風雨終於消停，但我連高興的力氣都沒有了。

▲ 站上世界七頂峰的瞬間

「要在這裡折返嗎？要放棄嗎？」

整個團隊很認真地討論，我們先前進到距離山頂還有海拔一百公尺高的地方，不過最後還是決定撤退。幾乎所有的隊員都沒有毅力再堅持下去了。

但是我不想放棄。

「只要再三個小時，應該就可以抵達山頂，我一個人的話，說不定已經登頂了。」

雖然我的大腦明白以團隊來說撤退是正確判斷，但是我的心就是不聽話。

因為滿懷不甘與淚水，我整夜都沒闔眼，直接下山回到基地。

我本來的目標是登珠峰，想說「既然要做的話就做到底」吧，後來又加入了世界七頂峰。即便如此，還是有人支持我，這件事也成為我的目標。

決定要做就要貫徹到底，我心想就這樣半途而廢，實在回不了日本。

「我一定要登頂。從基地回到山腳的塔爾基特納時，再申請一次入山證吧！

一定要完成世界七頂峰的挑戰！」

我從塔爾基特納打電話給父親，話才說一半，眼淚就流出來了。

「雖然因為暴風雨差點死在山上，但我還是想登頂，就算只有我一個人也要回到基地，再從頭登上德納利！」

電話的另一頭，父親說：「我很擔心妳，還好妳平安無事。」之後又接著說：「如果妳要折回山上，回程的班機怎麼辦？要變更時間還是要重新買機票？」

女兒差點送命，而且是生還後沒多久，即便如此，還是打算繼續冒險。

我雖然心想：「這種時候還能冷靜地聊班機？」不過也覺得這很像父親的行事作風。

我突然想起父親從來沒有參加過我的畢業或入學典禮。

前往珠峰的時候，我很氣父親：「為什麼不來送我？你知道我的決心嗎？」

父親連忙回答：「知道了、知道了。」後來也來送機。不過當初要是什麼都沒說，他大概也不會來吧。

傳出我在阿彌陀岳「遇難」的消息時，父親終於打算從香港回來，還訂了機票。不過，他一知道我還活著，就取消機票不回國了。

我後來聽說，父親有一股奇妙的自信，他認為如果是我的話就沒問題。

「真鈴不會死，我女兒才不是因為這點小事就送命的孩子。」

既然得到父親的許可（？）那也只好繼續走下去了。當地導遊說可以單獨入山，但是「單獨入山必須六十天前提出申請」這條規定，阻礙了我的計畫。

儘管如此，我還是想登頂。

最後在六月二十九日，我和有空檔的巡山員，兩個人一起進入德納利的基地。

前一次登山以及暴風雨所造成的心理、生理上的疲勞尚存，所以無法輕鬆前進。好不容易抵達 C 4 的前一天，還出現這個季節少有的降雪，於是我們只好在與新雪苦戰的狀況下登山。

滿身是雪，又背著二十公斤的背包，身體變得更沉重了。

每前進一步都伴隨著痛苦呻吟。

放眼望去，只見一片白茫茫。

風勢依然強勁，對暴風雨的恐懼不斷重現，讓我的心情變得很負面。

風雪遮蔽了視線，必須靠冰鎬才好不容易能跨出一步。

用整個身體的力量抬起靴子，又再前進一步。

為什麼德納利的山頂，如此遙遠呢？

好想就這樣放棄的我。

想和朋友一起玩、上大學好好享樂的我。

一旦下定決心就想做到底的我。

知道越過重重困難之後一定會有喜悅的我。

為了瞭解自己而開始冒險的我。

蒙神賜予奇蹟般生命的我。

「明明可以做得更好」的我。

不同的我陸續登場，我遇見了好多個自己。

「我一定要登頂！」

最後，我與達成目標、充滿熱情的自己相遇。

二〇一六年七月四日，深夜零點四十五分。

我站上德納利山的山頂。

站上世界七頂峰第七個山頂的瞬間。

就是我成為南谷真鈴的瞬間。

第 5 章總整理

- 人類若沒有靈魂和生命，就什麼都不是了。

 因此，光是能夠活著就足以令人讚嘆。

 A man without soul and life is nothing.

 That is why just 'living' and being 'alive' is a wonderful miracle.

- 自己和他人的生命一樣都是珍貴的奇蹟。

 只要能了解這一點，所有紛爭都會自然而然地消失。

 By knowing that another person's life is just as precious as yours,

 conflicts will slowly fade away.

· 沒有「絕對不會死」百分之百的安全。

因此,百分之九十九的小心謹慎與充分準備非常重要。

It is 100% impossible to "never die".

That is why it is important to protect 99% chance of living, with caution and preparation.

〔You can die today, by giving up your dreams〕

· 只能靠自己了。既然如此,就要動員我所有的鬼點子、方法、毅力、體力繼續走下去。

You are the only one that you can rely on. If you can do this, your ideas, creativity, willpower, and physical strength will all start moving forward as one.

第 **6** 章

用行動與熱情，
讓夢想成真

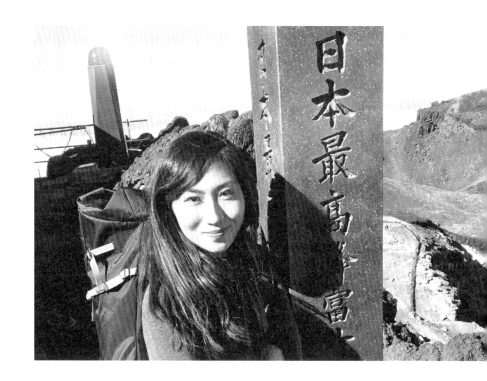

▲ 跟隨「心中的指針」，嘗試所有想做的事

登頂世界七頂峰的下一個目標，就是前文描述過的滑雪到北極點，完成「探險家大滿貫」。

再來就是大航海計畫，我的構想是用划船的方式航行世界一周。

我想與兒童基金會或聯合國合作，前往世界各國的港口，和兒童安置所的孩子、高中生、大學生、同世代的上班族、創業者等各種人物交流。

世界七頂峰與探險家大滿貫，都是為了成為真正的自己，而航海則是更外向的計畫。

「只要有目標和想做的事情，就沒有阻礙。」

「如果你認為有阻礙無法實行的話，就表示你的熱情不夠。」

用自己的親身體驗傳達這樣的訊息，才是我最大的目的。就像登山只是

工具而非目的，航海也是為了達成目標的工具。

之所以選擇以航海當作工具，是因為訂立目標、努力準備、用自己的力量跨越海洋，比起搭飛機馬上就到，能傳達的事情完全不同。騎腳踏車、走路當然也可以。我想過很多種方法，只是剛好覺得航海最適合而已。

希望各位從頭到尾看著沒什麼經驗的我，如何與航海搏鬥。如果能透過這個行動，傳達出我想告訴大家的訊息就太好了。

只要有熱情和行動力，就能實現夢想。

登頂世界七頂峰是對自己證實這個想法，而航海計畫則是想把這個想法傳遞給周遭的每個人。

航海結束之後，我還有好多事情想做，那些都是通往未來的工具。譬如參與東京奧運，對我今後要做的事情來說，將會成為很重要的契機。今後我無論從事國際交流或者與世界各國相關的工作，擁有參與大型活動的經驗，一定會很有幫助。

只要有機會就會好好把握，只要讓我抓住機會，就會盡全力貫徹到底，有效利用到最大限度。

▲ 一切都會成為「必須的經驗」

「如果用汽車來譬喻，真鈴就像一直都打六速檔一樣耶。早上一起床就馬上發動，為什麼不休息一下呢？偶爾輕鬆一下也不錯啊！」

朋友曾這樣對我說。

不過，我還是有很多事想嘗試。

達成一個目標之後，馬上就朝下一個目標前進。

小時候我是「什麼都想嘗試的孩子」，結果後來直接變成「什麼都想嘗試的大人」。

其中一個原因是我的好奇心仍然很旺盛。

另外一個原因是我認為：「不多方嘗試，怎麼會知道最後自己到底想做什麼？」

當然，我也知道還有另一個方法，就是大學畢業馬上進入職場，然後一

直從事同樣工作。一定有人持續走相同的路，不但喜歡上工作也慢慢開始得心應手，最後甚至變成專家吧！

但是這樣或許就無法發揮其他更優秀的才能了。

說不定還有其他更喜歡的事情。

只有少數經驗，缺乏多方嘗試，就很有可能錯過自己隱藏的能力或喜歡的事情。

我認為自己是個巨大的謎團，不去探險就無從得知真正的樣貌。

所以我會想嘗試所有我想做的事情。無論心裡的指針指向哪裡，我都會去一探究竟。

如果我未來想成為一名醫師，從效率上來看，應該要先進入醫學院，通過國家考試再到醫院實習，就可以成為醫師了。就算不去挑戰什麼探險家大滿貫，也能完成夢想。然而，那樣成為醫師就不是我的風格了。

我其實有一個夢想，希望最少可以生四個孩子，最理想的狀態是生十五個，然後全家人一起經營酒莊也很不錯。如果是這樣的話，根本不需要上大學，只要遇到一個很棒的男生或許就可以實現夢想。但是，這樣成為母親也

不是我的風格。

無論對未來有沒有幫助，我認為我做的所有事情，對自己都是必要的。

所有的經驗，都會讓自己更完整。

因為人生不是機器按鈕，不可能完全確定「A 加上 B 就夠了」。

我在山上認識一位巴西登山家，她的工作是訓練大企業的經營者或高階幹部。但是，她告訴我在工作上其實她一直都感到很自卑。

「我是女性，而且只有大學畢業。在擁有各種經驗的年長男性顧客面前，真的很沒自信。甚至有人不把我當一回事。所以我想要征服世界七頂峰，讓自己找到自信！」

聽了她的故事，我感覺到完成一件事，乍看之下雖然沒什麼關係，卻能帶來正面影響。

「因為有這個經驗，可以讓我變得更加完整。」

我也想多多累積這樣的經驗。

▲ 藉由調整、專注、用心思考，將時間運用到極限

想在有限的時間內完成很多事情，需要多方調整。

我很喜歡學習，可以出席的時候我一次都不會曠課，不過應該還是無法在四年內念完大學。因此，我決定到國外登山的時候，不請假而是直接休學。航海計畫啟動的時候應該會再休學一次，明確區分什麼時候做什麼事，專注於當下進行的計畫，反而比較好。

我本來就不是按部就班完成一件事的人，而是屬於短期衝刺型。

譬如上課的時候，我會很專心聽講寫筆記，有什麼不懂的就當場請教老師或同學，立刻解決問題。下課後盡量不花時間複習，只有在考試前才會在家讀書。

同樣的，登山的時候我也專心登山，出去玩的時候就專心玩。正在做一件事的時候，我從來不會感到煩膩或厭倦。

而且沒事的時候，我也會自己找事做。

譬如：「用這個空檔來洗衣服吧！順便掃掃地。不，時間還很多，那就做菜請客，打電話找朋友來家裡吃飯吧！」

人生有限，所以我希望把時間運用到極致，去完成更多想做的事。而且，我希望提高使用時間的密度。這樣不知道該說是蛋生雞還是雞生蛋，不過，我認為只要這麼做，就可以完成更多想做的事了。

▲ 仔細調查、用心思考，找到對自己最好的方式

我在香港的時候，曾經嘗試過絕對素食主義的純素飲食。

雖然和不吃肉類、魚類的素食主義很像，但純素飲食則更徹底。只要是源自動物的食品就完全不吃，所以不只肉類、魚類，就連雞蛋、牛奶、優格、起司都不能吃。有人甚至連蜂蜜都不吃。

當時的確體會到「吃純素具有沉澱心靈的功效」，不過同時也注意到純素飲食的營養並不充分。經過多方調查之後，發現就算正常吃飯，也很難顧及所有人體所需的營養。

我後來開始登山，也很喜歡騎馬，所以認為身體健康非常重要。

「如何才能確實攝取人體所需的營養呢？」

當我思考這個問題的時候，認為最適合的方法就是攝取營養補充品。在許多歐美人士居住的香港，有很多營養補充品專賣店。

我開始研究營養補充品。自己做菜無論如何都很難讓營養全面均衡，所以我很想補足這個缺點。

除此之外，我也很擔心中國的空氣汙染，希望能夠確實排毒，所以對健康補充品的研究越陷越深。我拿出自己的零用錢走遍香港藥局，最後甚至在網路上訂購。

正式開始規畫登珠峰的計畫時，這些知識剛好派上用場。

每次登山我都會依照需求，攜帶自己挑選的大量營養補充品。我想是托這些營養補充品的福，才能在良好的身體狀況下完成世界七頂峰的登頂挑戰。我至今仍維持這個習慣，像魔女一樣常備各種錠劑。

因為習慣補充當天不足的營養，漸漸知道「啊，今天好像缺乏維他命B呢！」一看身體狀況就能了解自己現在需要哪些營養成分。一樣都是維他命B，不過其中還可細分成維持皮膚與黏膜健康的B2；可防止貧血、修復末梢神經的B12等，維他命B群總共有八種，各自有不同功能，所以我是在徹底了解的情形下攝取這些補充品。

讀書的時候，感覺「腦筋轉不過來，應該是缺乏DHA」也會攝取營養補充品。運動感覺關節或肌肉不夠柔軟時，就會服用MSM10粉末。這是一個令我極度熱衷的領域。

由蕈菇類或香草類製作的營養補充品也有許多種類，自從我開始服用牛

至油之後，就沒有感冒過了。不知道是不是因為味道很重，連蟲子都不會靠近我。

營養補充品只不過具有輔助功能，基礎還是在飲食。回日本之後，我做菜的技巧越來越好。高中時，因為我是考生，所以還會去吃好友媽媽親手做的料理，現在只要我人在日本，三餐都會自己下廚。

以我某天早餐的菜單為例：「主菜是香草調味烤雞胸肉、納豆生雞蛋拌秋葵紫蘇玄米飯，水果是柿子加橘子。」

均衡攝取蛋白質、碳水化合物、膳食纖維等營養。大豆生雞蛋拌飯是很簡便的早餐，納豆中的維他命 K 可強化骨質，雞蛋則含有豐富蛋白質。白米會讓血糖突然升高又容易胖，但是換成玄米之後缺點就一掃而空了。

我也常常打蔬果汁，冬天的話就用紅蘿蔔、蘋果、甜菜根和大量的薑，

10：Methylsulfonylmethane，學名為甲基硫醯基甲烷，是一種消除關節疲勞的營養補充品。

早晚打成汁來喝。

這種生活持續一段時間之後，就算去便利商店也只會買茶或優格，而且我也大概一整年沒吃義大利麵了。只要沒人邀約，就盡量不外食，如果想和朋友吃飯，就請朋友來家裡，我親自下廚招待。

無論做任何事，身體健康都很重要，所以一定要好好照顧自己才行。

東查西找、好好學習就可以獲得很多知識，無論是什麼，只要花心思去做都會讓我覺得很開心。我希望可以像這樣，在日常生活中找到對自己最好的方式。

▲ 毅力比體力更重要

我曾經帶兩個沒有登山經驗的朋友，去登富士山。

其中一位是體力不好，非常纖瘦的人。但是，這位朋友具有「絕對要登頂」的強烈意識。

另一位則是身材壯碩、體力佳。不過，他並沒有特別想登富士山，感覺只是「陪朋友來」而已。

大家可能會覺得登富士山是輕鬆的休閒活動，然而，真的開始攀登之後才會發現其實很辛苦。認為自己只是跟著來玩、體力不錯的友人說：「好累，我不玩了。」中途就撤退了。

反觀宣告「絕對要登頂！」的友人，雖然體力不好爬得很辛苦，但卻沒有停下腳步。儘管花了比一般人更多的時間，最後還是成功登頂。

這不是龜兔賽跑的故事，不過，我想我的朋友讓我了解到，「永不放棄」的人絕對可以去到任何地方。

在登山的演講中，曾經有人問我：「體力和毅力，哪一個比較重要？」我的回答是「毅力」。

無論是身材壯碩的摔角選手，還是經過重重訓練滿身肌肉的鐵人三項選手，登山時一定會遇到阻礙。

譬如和團隊的人處不好、陷入不安與恐懼的情緒之中。天氣狀況不佳只能一直等待，讓人覺得煩躁。這種時候，體力並非絕對的武器。

如果沒有克服障礙的鬥志、受阻饒也不氣餒的忍耐力，也就是沒有毅力的人，一定會在中途放棄。無論身體多麼強壯，只要心靈無法跟上，明明可以到的地方就怎麼樣也到不了。

反之，也有人像登頂富士山的朋友一樣，就算體力不佳也會被心靈引領，最後完成目標。

我認為無論體力或毅力都是可以鍛鍊的。

體力可以藉由訓練、飲食、生活習慣來鍛鍊。

毅力則可以藉由朝自己的夢想前進來鍛鍊。

我自己是透過不斷挑戰新事物鍛鍊毅力，此外，積極的個性也很重要。

尤其在國外，積極是不可或缺的必需品。老師講課時大家都會發言，下課之後如果有不懂的地方，當然要請教老師。

然而，在日本就算有不懂的地方、想說的話，大家都還是會保持沉默，無論是上課或朋友之間聊天也一樣。不知道是因為不關心、沒有勇氣問，還是兩者都有，但是我覺得這樣有點可惜。

明明好不容易成為大學生，卻有很多人都在自己小小的朋友圈裡結束大學生涯，真的好可惜。

我想要積極踏出「平常的交友圈」，試著去冒險。

年長的人也好、難以親近的人也好，我想和值得尊敬的人交朋友。如此一來，應該可以鍛鍊毅力，也讓自己成長吧！

▲ 自己才是最大的敵人

「我可以辦得到！」

朝夢想前進最需要的東西，就是相信自己的潛能。

有人會說「怎麼可能辦得到啊！」但我想背後應該有兩大原因。

其一是只看到自己「辦不到的部分」。

其二是只在乎除了自己以外「辦不到的人」。

可能有很多人都習慣只看自己「辦不到的部分」，一旦認為自己「最後還是會失敗」或者「辦不到」，就會冒出很多負面的想法吧！

關於這一點，我和其他人稍微不同，刻意選擇不去注意自己「辦不到的部分」。我希望大家不要誤會，我並非充滿自信，也不是自以為「我好棒！」的人。我知道自己還很不成熟，也有很多缺點，但是我並不會因為這樣就責備自己。

畢竟，看不見自己的缺點，就會看不見自己的優點。更何況缺點有時可

能會成為優點，而優點也可能成為缺點啊！

譬如我說話很直接。雖然認為有禮貌、體貼別人很重要，但我說話就是不會拐彎抹角。

對那些認為我「說話很直很嚴厲」的人而言，這是缺點。

但是對那些認為我「說話坦率很棒」的人而言，卻是優點。

優缺點會根據對象、場合不同隨之改變。所以我想只要了解「事情的本質」，再依照不同對象思考如何應對即可。

另外，只在乎除了自己以外「辦得到的人」，這種人永遠都在跟別人比較、競爭。自己一定要得第一、自以為是的人，我在登山的時候也遇到不少。

然而，把某個人當作自己的對手競爭，其實沒什麼意義。

假設有兩位職業運動員，其中一位是世界排名第一，另一位則是世界排名第五。

假設第五名的人，正在思考第一名哪裡厲害。

「第一名的人體力好、爆發力強、某項技巧佳。」

只看對方優秀的部分，就會覺得「自己到處都是缺點」。或許有人會因

此心想：「那就努力鍛鍊像他一樣的體力和肌肉，然後好好磨練那項技巧。」

乍看之下雖然是件好事，但是我不會這麼做。

因為第一名的強項是爆發力，但第五名的強項可能是肌耐力。所以比起

強求爆發力這種「自己沒有的東西」，不如強化肌耐力這個「自己原本的強

項」，整體能力還比較容易獲得提升，而且還能展現自己的風格。

如果只盯著對手，而不反觀自己，就會搞不清楚自己到底為什麼而努

力。假設真的可以練到和第一名一模一樣的「體力、爆發力、某項技巧」，

那也只是在模仿第一名而已。就像進入狹窄的迷宮一樣，比賽也變得不好玩

了，這麼做實在很沒意義。

最重要的是從「無法拿第一，或許是因為不夠努力」這個角度，來反省
自己的努力程度而非能力。

然後再冷靜思考自己不足的部分，並努力填補。

如此一來，一定可以更樂觀地往前走下去。

其他人都不是你的競爭對手。

「那個人是競爭對手，是我的敵人！」這樣的想法，才是自己最大的敵人。

就像我在阿空加瓜山陷入不安一樣，努力往前走的時候，就是自己的軟弱來扯後腿。自己最大的敵人，永遠都是自己。

克服一座山之後，再克服下一座山，就這樣漸漸成長。

當眼前需要克服的山都消失，並且再度出現想跨越的山峰時，昨日的自己就是你的競爭對手。

昨日的自己，從今天開始就會變成自己的競爭對手。

我一邊想著希望接下來能夠像這樣持續成長，一邊努力不懈。

▲ 由衷而笑，由衷而泣

我之所以能一直不斷挑戰，並不是因為我很厲害。

我的確很想變強，也一直朝這個方向努力，但其實我並不是一個很厲害的人。

我之前也提過很多次，山對女性而言是很嚴苛的環境。

譬如在第一次登頂超過海拔八千公尺的馬納斯盧峰時，我很想去廁所。

在山上無論男女都得在外解決這個問題，但是女性必須脫下連身的羽絨套裝才能上廁所，非常不方便，那次在嚴寒中顫抖的經驗讓我難以忘懷。

現在雖然已經開發出專為女性設計，不用整件脫下來也能如廁的產品，但是女性有生理期，所以體力上還是不如男性。

日本的山女們，穿著裙子、長袖Ｔ恤，以時尚的裝扮享受健行的樂趣，但我在國外從來沒見過這種打扮。

國外的山女們，無論裝備或服飾都很重視實用性，體型也都健壯到令人

驚訝。因為女性要付出比男性高兩倍至三倍的努力，才能從事登山活動。

然而，實際與團隊一起登山之後，發現女性登山家之所以厲害，並非只是因為把身體鍛鍊得不輸男性而已。

雖然不能一竿子打翻一船人，但是男性登山家之中總有愛逞強的人。明明就很辛苦，體力也已經快要到極限了，卻還是會說：「很輕鬆啦！」

我沒發現這一點，還拜託對方幫我分擔一點行李，他雖然答應了，但是體力因此又更接近極限，導致氣氛變得很沉重。我覺得很不可思議，只要一開始就說辦不到，我也不會拜託他了啊！

或許是男性不懂得怎麼展現脆弱的一面，所以才會努力逞強吧！也因為如此，在大家面前表現得很傲慢的人，反而會躲在帳棚裡嚎啕大哭。

然而，逞強最多也只能到海拔七千左右為止。

超過海拔八千公尺的死亡地帶，就算是再不坦率、不真實的人，都會因為越來越辛苦而自我崩潰。

突然理智斷線，開始哭泣的人。

心理狀態變得很詭異，忽然開始脫衣服打算從山上跳下去的人。

會做這種事的通常都是男性。

我想應該沒有女性登山家會突然抓狂。

因為女性會很明確表達自己的意志。

如果很難受，就會直接示弱說：「好難受喔！」如果覺得自己辦不到，也會直說：「我不行了。」總之不會一直忍到極限，然後再大爆發。

反之，女性如果嫉妒就會直接表現出來，不喜歡誰就會刁難誰，這些也很令人頭痛，不過女性至少都很誠實展現自己的心情。

以毫不隱瞞、坦率、真實的心面對，無論是在山、學校或者任何地方都很重要。就連工作、戀愛，大多也都必須坦率才會一帆風順。

如果身體不舒服、心裡覺得悲傷，我的眼淚也會自己流下來，止也止不住。可能會有人說女生一有什麼就哭，不過，我覺得這樣也很好。

透過登山，我心靈的厚度增加不少。

每次只要有什麼難過的事，我都會邊哭邊在脆弱的地方貼上ＯＫ繃，如果這樣還是很難過，那就再多貼一張，脆弱的心靈就這樣漸漸變得豐厚了。

熱情不足會阻礙夢想，但只要「相信自己」，這個想法或許會成為保護自己的ＯＫ繃。

我還不知道今後我會成為什麼樣的自己。

不過，我希望以後也能像現在這樣，由衷而笑、由衷而泣。

脆弱的自己也好、強韌的自己也好，無論何時都能接受所有的自己。

第 6 章總整理

· 不多方嘗試，怎麼會知道最後自己到底想做什麼。

To find out what you really want to do is unable to find unless you try many things.

· 無論心裡的指針指向哪裡，都要去一探究竟。

If compass of heart pointed out, try it anyway.

無論是什麼經驗，都會變成塑造自己的材料。

Any experience will nurture to form yourself who you are.

- 只要不放棄，就可以去到任何地方。

 Never give up, then you can continue advance.

- 軟弱和堅強，都是自己的一部分。
 最強大的敵人、最好的朋友都是自己。

 Weakness and strength both are part of your body.
 You are also your own greatest enemy and greatest supporter.

- 「相信自己」這件事，會變成保護自己的OK繃。

 To trust yourself, it will protect you like band aid.

後 記

因為有眾人的支持，
我才得以存在

只要有明確的目標、「立誓要完成」的信念，無論做什麼事情都不會退縮。也不會出現「沒有幹勁」的情形，絕對能把計畫執行到底。

一切都是因為有很多人支持，我才能做到。

支持我的人非常多。

除了捐款給我的人、博報堂DY運動行銷的人、贊助我的UNIQLO以外，還承蒙很多人幫助。

東京學藝大學附屬國際中等教育學校的老師也是幫助過我的人之一，她非常設身處地為我著想。

「我一直到快五十歲，才開始思考要怎麼過這一生，真鈴同學才十幾歲就打算去追求這個答案。這麼急真的沒關係嗎？有好好吃飯嗎？」超越師生關係，以母愛般的溫柔為我著想。老師雖然一開始看起來很嚴格又難以親近，其實是內心相當溫暖的一個人。

鋼琴老師、數學老師，以及在上海時說我「可以做得更好」的化學老

師，還有在香港幫我做心理諮商的老師，也教了我很多事。

除此之外，在阿彌陀岳遇難之後，高中時代的好友整週都住在我家，從早到晚陪著我。做菜給我吃、幫我沐浴更衣，甚至帶我去診所看診。不只是她，就連她的母親都一起來幫我。

我並不是因為她把我照顧得無微不至，才覺得她溫柔。就算她什麼都不做，只是陪在我身邊，我也能感受到她的心情，她就是這樣的好朋友。我打從心底尊敬她的同理心以及超乎常人的豐富愛心。能夠遇到彼此皆可坦誠相對、值得信賴的朋友，真的很幸福。

在她面前毫不隱藏弱點的我，有時也會被同年紀的人排擠。對於想像個大學生快樂遊玩、普普通通度過大學生涯的人來說，像我這種「只要能成長，就算痛苦也沒關係」的人能量過強，應該讓人很有壓迫感吧。

然而，正是因為這樣，我在大學也遇到摯友。

入學之後沒多久，班上的女生正在聊：「我上禮拜去了某某店，買了這條鑰匙鍊喔～」的時候，有一個女生的態度非常超然。

散發出「這種事情有必要特地跟大家說嗎？」的氛圍，上課時抄筆記的樣子也讓我覺得她非比尋常。

我試著和她搭話，發現她是中國留學生，因為想在日本學習政治經濟，所以高中畢業就馬上到日本從零開始學日語，參加一般入學考試進入早稻田大學，是一個非常努力的人。精通三國語言、成績很好、具有熱情和行動力，是一位很值得尊敬的人。我們馬上就成為好朋友。

我們不是彼此示弱互相取暖，而是一起成長的摯友。就算我們完全不向對方傾吐煩惱，仍然能相互理解，真的非常不可思議。

她也是支持著我的重要人物。

還有其他同世代的夥伴，像是年輕的創業家、立志成為日本環球小姐的朋友等，懷抱各種志向的人自然而然成為夥伴。

因為大家各自有想做的事，所以每個人都很獨立自強。這些夥伴都不會

侷限於一個小團體，而是各自奔向寬廣的世界。

每個人都在外面的世界遇見值得尊敬的人，提起勇氣與價值觀不同的人交往並獲得成長，今後更能互相提升吧！一想到這裡我就興奮不已。

我也很感謝我的父母。

尤其是有點奇特的父親，他在大學時期曾經遊歷埃及與阿富汗等地，自己也像個冒險家。

我有時候會感到寂寞，偶爾也會想撒嬌、想被保護，但是父親總是讓我失望。

就算我完成世界七頂峰登頂，父親的反應也只有⋯「是喔～」

我獲得日經線上商業週刊主辦、卡地亞特別贊助的「CHANGEMAKERS OF THE YEAR 2016」獎項時，父親也在讀完報導之後發表⋯「是喔，原來如此。可是這裡和這裡不對啦！」這種可有可無的感想。

「不能疏遠說話不中聽的人！」

「生來死去都是孤身一人，所以不能依賴別人！」

雖然父親總是說這種話把我推開，但也給予我完全的信任。

我很喜歡這樣的父親，所以我想我會這麼努力，有一部分也是因為希望自己能回報他的期待、獲得他的認同。

我之所以能成為現在的自己，是因為受到這麼多人的影響。

有像本文所介紹那樣，支持我、溫柔待我、指引我的人，反之也有對我很嚴格，甚至刁難、攻擊我的人。

然而，所有發生過的事情、遇見的每個人皆環環相扣。經過所有人的磨練，我才會逐漸成形。

若本書能夠成為磨練讀者的工具之一，我將無比歡喜。

作者

VIEW系列 046

成為更強大的自己
20歲少女完全制霸世界七頂峰、南北極點

作　　　者—南谷真鈴
譯　　　者—涂紋凰
主　　　編—陳信宏
責任編輯—王瓊苹
責任企畫—曾俊凱
封面設計—兒日

總　　　編—李采洪
發行人—趙政岷
出　版　者—時報文化出版企業股份有限公司
　　　　　　一〇八〇三臺北市和平西路三段二四〇號三樓
　　　　　　發行專線—(〇二)二三〇六—六八四二
　　　　　　讀者服務專線—〇八〇〇—二三一—七〇五
　　　　　　(〇二)二三〇四—七一〇三
　　　　　　讀者服務傳真—(〇二)二三〇四—六八五八
　　　　　　郵撥—一九三四四七二四 時報文化出版公司
　　　　　　信箱—臺北郵政七九～九九信箱
時報悅讀網—http://www.readingtimes.com.tw
電子郵件信箱—newlife@readingtimes.com.tw
第二編輯部臉書—http://www.facebook.com/readingtimes.2
法律顧問—理律法律事務所陳長文律師、李念祖律師
印　　　刷—盈昌印刷有限公司
初　　　版一刷—二〇一八年一月十二日
定　　　價—新臺幣三二〇元
(缺頁或破損的書，請寄回更換)

成為更強大的自己：20歲少女完全制霸世界七頂峰、南北極
點 / 南谷真鈴著；涂紋凰譯. -- 初版. -- 臺北市：時報文化，
2018.01
　面；　公分. --（VIEW系列；46）
　譯自：自分を超えづける
　ISBN 978-957-13-7264-8（平裝）

　1.南谷真鈴　2.傳記　3.登山

992.77　　　　　　　　　　　　　　106023683

JIBUN WO KOETSUZUKERU
by MARIN MINAMIYA
Copyright © 2017 MARIN MINAMIYA
Chinese (in complex character only) translation copyright © 2018 by China Times
Publishing Company
All rights reserved.
Original Japanese language edition published by Diamond, Inc.
Chinese (in complex character only) translation rights arranged with Diamond, Inc.
through BARDON-CHINESE MEDIA AGENCY.

ISBN 978-957-13-7264-8
Printed in Taiwan